世界名畫家全集　何政廣主編

馬格利特 Magritte

張光琪◉撰文

藝術家出版社

魔幻超現實大師

馬格利特

Magritte

張光琪◉撰文　何政廣◉主編

藝術家出版社

目 錄

前　言

　　馬格利特（René Magritte，1898〜1967）是歐洲魔幻超現實主義代表人物。他雖然未列在布魯東的「超現實畫派」，但在一九二七年後在巴黎居住三年，積極參與巴黎超現實主義團體的活動，被視爲巴黎超現實畫家，布魯東並收藏多幅馬格利特的作品。

　　在一九二九年十二月出版的《超現實主義革命》第十二期，馬格利特貢獻良多。他最著名的是將繪畫作品〈隱藏的女人〉置於照片拼貼中間，這些生動照片都是超現實主義團體成員，他們圍繞在此作品周圍，可是全都閉上雙眼，彷彿馬格利特的裸女畫出現在他們的夢中一樣。

　　超現實主義運動的衝擊力漸漸削弱，據說是方法上由心靈自動主義，轉變爲魔幻超現實主義，這是受到基里訶的魔力召喚所影響。馬格利特將自己的裸女畫，以這團體成員的照片圍繞，就像是宣佈著超現實主義進入了魔幻階段。畫面佈局也呈現了馬格利特的兩大特色：女性的反射，以及圖像與文字的關係。

　　觀賞馬格利特的魔幻超現實作品，讓我們眼前的視覺起了波動，彷彿融入無法抗拒的魅力。畫面中假裝反映普通、平凡的事物，卻令人感到有什麼不對勁似地；「這不是一根煙斗」這些字就寫在明明看起來是道道地地的老式長柄煙斗上。觀眾不禁感到一種潛藏的詭計，如此感覺就是馬格利特效應。這是其他超現實主義畫家無人能企及的一種震撼。

　　又如他一九三五年作〈僞鏡〉一畫，眼之所見，是眞？是僞？鏡之反射，則又如何？這幅作品，甚像是某件作品的局部獨立出來。然而，一眼所見，直逼觀者，觀者可以離開，但是圖像的印象似乎常在。

　　馬格利特有時忽略傳統的地面線、地平線等，讓他的作品從可能的事物解放到不可能的世界。新世界不斷地像夢境似的與幻境似的中間靠攏，馬格利特在飽和的色彩裡，越來越常用白色來顯示這個地帶。一九五〇年代晚期之後，許多藝術家拋開抽象重回寫實、具象物件，而馬格利特繪畫的影像卻離開現實，進入夢中與畫裡幻境的地帶。這類作品，也正是他屢次描述他的藝術目的就是詩意的最佳證明。

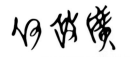

2003 年 2 月於藝術家雜誌社

魔幻超現實大師——
馬格利特的奇想世界

　　超現實主義畫家馬格利特，簡單的透過物體並置或變異等手段，創造了一個複雜的「心靈圖畫」系統。將夢境的圖像化過程發揮到極至，並表現了人類心智無限潛能的一面。馬格利特手握兩隻筆，一隻執掌「圖像」另一隻則詮釋「文義」，共同所創造的是個人獨特文字與圖像結合的視覺符號體系。透過繪畫表現其哲學冥思並重新定義繪畫為「一種最神奇的活動」，因果邏輯被黑格爾的正、反、合所取代，文字的一般傳達功能則被提升到重新詮釋的象限。繪畫研究思考的主題含括：難以理解但不斷重複出現的柱子狀的基調，藉由物體彼此的矛盾擾亂「內」「外」之別、受音樂影響的拼貼、卓別林的默劇、《蒙面人傳奇》（Fantômas）驚悚小說的時代風氣影響、作品中如戲劇似的、奇特及有關死亡景象的「洞穴的」時期、摧毀西方對「良善」與「邪惡」二元對立界線的意圖、複製物及達達對物件的看法、電影與攝影、以妻子喬爾潔特為主角的畫作——「永恆的平凡」、「有生命的」與「無生命的」的變異互換、混種的物體、畫中有畫及內外空間的矛盾、窗與門的主題、雙重影象、物體的問題性、奇怪的並置、自然界動植物的「適應」現象、科學上的假設及詩性的邏輯、文字的使用及戴著常禮帽的男子等不

馬格利特自畫像
1936年　油畫
（見前圖）

馬格利特的圖稿

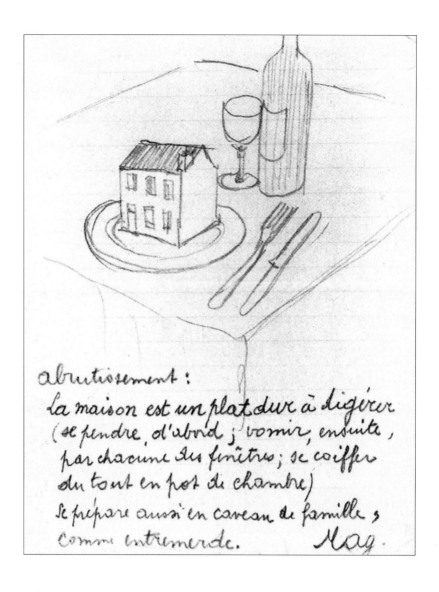

abrutissement :
La maison est un plat dur à digérer
(se pendre, d'abord ; vomir, ensuite,
par chacune des fenêtres ; se coiffer
du tout en pot de chambre)
Se prépare aussi en caveau de famille ,
comme entremerde. Mag.

Il est possible de voir un coup de chapeau
~~sans~~ ~~de~~ ~~songer~~ à la politesse :
noir

馬格利特的素描，用來
說明「禮貌」無法透過
行禮的舉動而被看見

vue de ~~face~~
extérieure.

vue de ~~milieu~~
intérieure.

vue d'en haut
et d'en bas.

同主題內容。

除了表現主題的變化，馬格利特更著手在實物──瓶子上繪製　圖見 186～187 頁
圖畫，而且在他過世前不久進行一些將二度空間畫作轉換成三度立
體的雕塑作品。他的才華還不僅止於此，馬格利特在文字的撰寫及
出版方面也有不小的建樹，超現實主義時代的藝術家、詩人與音樂
家透過各種形式的出版書冊、團體聯展及共同討論來釐清超現實的
涵義，這種活動也常常是跨國的超連結合作，而馬格利特的展覽更
橫跨了歐美，曾先後於比利時皇家美術館及美國紐約現代美術館舉
辦大型回顧巡迴展，主要作品包括〈最後的騎士〉、〈艱困的穿
越〉、〈傍晚的癥兆〉、〈威脅的刺客〉、〈伊卡爾斯的童年〉、
〈人類的狀態一〉、〈瀑布〉、〈歐幾里德的漫步〉、〈偉大的戰爭〉
等等。

馬格利特的黑魔術

以畫作為表達哲學性思考的手段，是馬格利特作畫的最主要目
的之一。觀看馬格利特的畫，永遠令人感到興奮的一點是觀者永遠
都處於一種企圖找出「芝麻開門」的密碼過程。也就是說，找出畫
中的線索然後按圖索驥的照著它們所指示的方向，找到一個思考的
邏輯及解釋的方法，「簡單但是深刻」。許多人都對馬格利特畫中
圖像的謎樣「黑魔術」，以及複雜、模稜兩可的畫作安置方式抱持
著極大的「破解」好奇。不過，馬格利特頑強的拒絕所有對他作品
精神分析式的詮釋，因為藝術如他所見，面對精神分析是「執拗
的」。他說：「……它（畫作）透露出不存在世界之謎的表面，也
就是說一個不為疑問所迷惑的神秘，儘管它也許是困難的。我也只
顧著畫出這個世界所透露出的神秘感的影像。為了讓它透過畫筆實
現，我必須保持完全的清醒，也就是說，我必須完全停止以想法、
感情、知覺來認同我自己。……沒有一個有識之士，相信精神分析
能根據世界的神秘面向，傾漏一絲光線。……」馬格利特總是不斷
的釐清他的想法，針對他的研究做出不同註解、質疑物件或譴責所
謂的「象徵」。透過與朋友們的大量討論，漸進式的討論作品題目

　　或構成元素等畫作細節。因此，關於馬格利特所寫的關於自己與作品的文本，也同樣謹慎的思索著如何精確回應這個世界各角落的不同問題性。每一個字，正如畫面的每一個人與物件都有「恰如其分的明確定義」，沒有一件事物是容許更改的。

　　在馬格利特的畫中，我們所看到的是一個又一個的事件，而且它們並不按照我們習以為常的「因」與「果」發生，問題都被以哲學的態度解決，不只是透過給予新的參考資訊，而是重新安排我們所熟知的一切。「身處困惑的恐懼」是當我們面對馬格利特畫作時

常有的經驗，如果做爲觀者的我們企圖自畫中找尋「想看到的」，那將會大失所望。相反的，當我們被困在馬格利特那不含任何解釋的「謎樣的影像」中時，片刻的惶恐便輕易產生。這種觀者的惶恐，正是馬格利特所企圖達到的目標，對他來說這種時刻是一種所謂的「特權」，因爲那是超越平庸的。但是這種目的不一定非得透過藝術作品才能達到，它可以發生在任何時刻、任何事物之上。身爲一位哲學家的特色之一，便是對通常被視爲「可能」的事提出質疑，以及思考每一件事如何被「順理成章」的排除在外，使「什麼是」不如「什麼不是」來得更加不重要。這是一種對心智固有習慣的質疑方式，只有當馬格利特心中充滿問題時他才能得到平靜。所以當我們看他的畫時，就像是在對一位哲學家的心靈做智性的探討，反而比較不像是進行一種美學式的討論。

此外，他的畫也意圖使「思想」被視覺化，不依附在文字的解釋或哲學的詮釋上。馬格利特說：「將我的畫與象徵主義對等看待，無論是有意的或無意識的，都是忽略了它的本質……人們通常會以不顧物體本身的象徵意義而隨意的使用它。但是，當他們觀看一張畫時，他們又試圖尋找『象徵的使用關係』。因此，當他們在畫面四處尋找捕捉意義時，都是因爲他們不知道當面對一張畫時，他們該如何思考……」「從觀眾的問題『這是什麼意思？』的舉動中，他們表現了對於每件事物『必然是可理解的想願』，……如果我們以發掘事物意義的意圖去看待一件事，那麼，我們便不再是只看事物的表面而已，對事物思考的疑問也隨之而起。」

人的心智以兩種不同的感知功能來「看」，對馬格利特來說第一個是以眼睛看，第二種則是透過眼睛的「看」，來「接收」問題（無需用眼）。由於眼睛在看的過程中會選擇，或被任何動作的改變而打斷，因此，對於這種「視見」的不連貫性，馬格利特說：「一個顯見的事件，可以被其顯見面所隱藏。」例如當你看見一個人舉手脫帽「行禮」，但是你卻看不見「禮貌」。

「我厭惡我的過去。」「我厭惡耐心，特定的英雄主義及必須的美的感覺，我同時厭惡裝飾藝術、廣告設計、發表宣言、童子軍及樟腦丸的味道，還有瞬間的事物及喝醉的人。」馬格利特玩弄他的

皮耶・布須瓦的畫像
1919 年　油畫
40.1 × 34.2cm

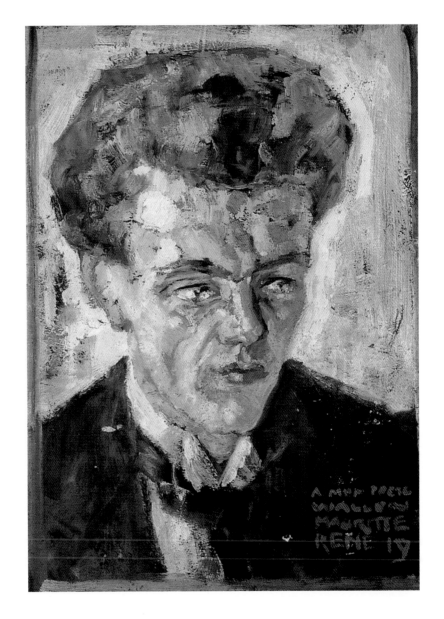

諷刺趣味，複雜而無從預期。不論是在生活上或藝術中，有一次他說：「早上我看到一個婦人走進肉店，要求老闆給她兩塊上好的里肌，但是當輪到我時，我卻想要說『嘿，給兩塊可怕的里肌吧！』」又如當他經過美國領事館時，他會想要走向前去，禮貌的向領事代表們說：「就做你們該做的事吧！」假裝自己是一個重要的人物，這會讓馬格利特在未來的幾天內，感覺就像「美國之王」一樣。當有人試圖與馬格利特談論他的作品時，他卻說：「那個人把我圍在

角落將近一個小時，告訴我我的畫如何的『崇高』與不可理解，讓我的脖子痛死了！」馬格利特特立獨行的特質正是如此的表現在生活與畫作中。

童年經驗

排行家中三兄弟中的老大，出生於一八九八年。馬格利特個性上的特點，使他表現出對於謎樣的、具破壞性的及難以處理（有點猥褻）的議題的品味，一種對於怪異東西的特殊親切感與幻想的交流，以及對於研究、調查分析的好奇心及熱情，讓他成為一位極優秀的「偵探」。他曾以René-François-Ghislain為受洗命名，並在他那不可考的第一件畫作中署名為「偵探Renghis」。馬格利特出生在比利時一幢一層樓的建築裏，這個地方是比利時最具法國及世界風味的一區。關於馬格利特童年記憶的整理紀錄很少但卻都很奇特。他特別記得一幕影像，就是一個矗立在他嬰兒時期搖籃旁的一個謎樣的木頭櫃子。他並同時記得一個如夢似真的童年經驗。當他兩歲大時，他及家人搬到Gilly，兩個吹汽球的人，忽然與他們在同一天到達此地，穿著皮衣戴著頭盔，拉著充滿氣的汽球自樓上往下拖曳著，並剎那間抽空汽球的空氣使它們衝出，並纏繞著馬格利特住屋的屋頂轉。

十二歲時，馬格利特又搬家並開始畫畫。星期日早上，他在一間糖果店一樓的即席演講教室學習雨傘的裝飾製作，他是班上唯一的男孩。假日馬格利特通常是與祖母及阿姨一起度過，並且也會與小女孩們一起在一間廢棄的工廠玩耍，他通常會打開鐵製的地板活門，鑽進去沿著圓拱走入地底下。馬格利特曾這麼的形容在工廠度過的一天：「在破碎的石柱中腳下踩著枯葉，我看到一個來自城市的畫家坐在那兒畫畫。」自此而後，他宣稱畫畫對他來說，是一種「有魔力的活動」。

馬格利特童年另一個常玩的遊戲是假扮神父，他通常會在一個自己做的神壇前假裝舉辦一場認真、嚴肅的彌撒，宗教的裝飾使他深深著迷，教堂的沉重黑暗氣氛混合著不尋常的味道、宗教音樂以

皮耶‧布須瓦的畫像
1920年　油畫、木板
85×55cm
比利時「法語族群部」
收藏（右頁圖）

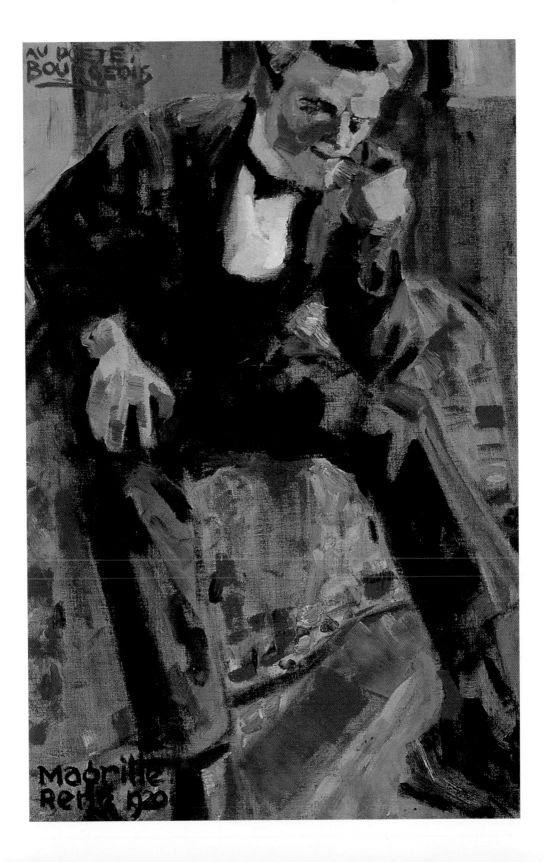

及告解的風俗與神秘的聖禮都是他所感興趣的。一九一二年，馬格
利特的母親被發現溺水而亡，關於他母親死亡的眞相究竟是自殺或
意外落水，一直是個謎。但是存在於馬格利特腦海中，對母親死亡
的印象，是眼見母親被撈起時被睡衣遮蔽的臉，而這個景象也不斷
的佔據他一個時期的系列作品中。當時的馬格利特因這個「戲劇性
事件」成爲被注意的焦點，奇怪的是，他也因體認了自己的新身分
「一個死去女人的兒子」而感到驕傲。喪母後的馬格利特與兩個弟弟
保羅與雷蒙德搬到查理諾（Charleroi），仍然持續扮演神父的遊
戲，只是他改以高八度的不知所云的咕噥聲，嚇跑了「禱告者」的
扮演同伴，也惹惱了在場的其他玩伴。接續初中的學業，馬格利特
註冊進一所在查理諾的高中學習人文科學。十五歲時，在一個年度
博覽會的旋轉木馬區，認識了未來的妻子喬爾潔特（Geogette
Berger）。高中傳統古典式的學習，使馬格利特漸感無趣，因此在父
親的許可下，他到布魯塞爾的藝術學院（Académie des Beaux-
Arts）就學。不久後，他的家人也隨之舉家搬遷到此。在這裡，馬
格利特結交了一個一輩子的好友，詩人皮耶・布須瓦（Pierre
Bourgeois）以及他的學生 Pierre Flouquet。馬格利特也在 Giroux
畫廊首次展出畫作〈三個女人〉。這件作品讓人聯想到立體主義

圖見 50 頁

圖見 55 頁

風景　1920年　油畫　81×61cm　私人藏

時期的畢卡索。

　　一九二〇年，馬格利特又遇到另一位朋友，比利時詩人、自學音樂家、樂評及拼貼藝術家E.L. T. Mesens。雖然他們在二次大戰時因彼此政治立場的不同而分開，但當他們交好時，Mesens也曾擔任馬格利特弟弟保羅的音樂老師。馬格利特與他兩人一起寫下了「超現實主義者的散文詩」，馬格利特的兩個弟弟，要屬保羅與他在個性特質上較相近，保羅後來也從對音樂的喜好轉向繪畫，並與妻子一輩子在布魯塞爾過著隱居的生活，有時寫些音樂作品或奇怪的「怪異文體論文」。而這些文體詩中諷刺的雙關語，也常啓發馬格利特的想法：「如果說，『雨』常常能成功的弄濕人，而人卻無法以相同手法弄溼『雨』或造成它任何心理或實質上的不舒服。這是『雨』的建樹與優越感。但想想，如果我們能發明一種膠水，可以將水黏起來的膠水，那我們就可使它感到厭煩，哈！我懷疑，因爲很不幸的，人都是可憐蟲，我們必須忍受雨給我們帶來的麻煩。」

女孩　1922年　油畫、木板　72×42cm
布魯塞爾私人藏

　　一九二〇年，馬格利特在布魯塞爾的植物園散步，再次巧遇了喬爾潔特，兩年後便與她結婚。大約同時期，馬格利特在軍中度過了最不愉快的幾個月。後來他又因爲負擔家計，而替一家壁紙工廠畫甘藍菜，他並同時設計海報及做些文宣工作來賺錢負擔家計，其餘的時間則用來畫畫。這幾年馬格利特進行著尋找一種「風格」及「繪畫意義」的工作，立體派與未來派吸引了他的注意，而他早期的作品也在這種影響下進行。然而他的「未來派」從來都不是正統的，他總會加入些「情色主義」，例如〈青春〉是畫一個徘徊的裸女形象散佈在船上。馬格利特說：「……一個純粹有力的感性情色主義，使我從沉溺於傳統的研究中，轉變爲更屬於形式的完美。我眞正想要的是拒絕畫面情勢性的衝撞。」這段期間存留的作品〈女孩〉形式化的表現可見一斑，女性性器官選擇以花形來代表。一九

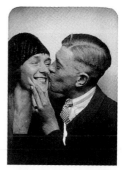

馬格利特親吻喬爾潔特
1929年

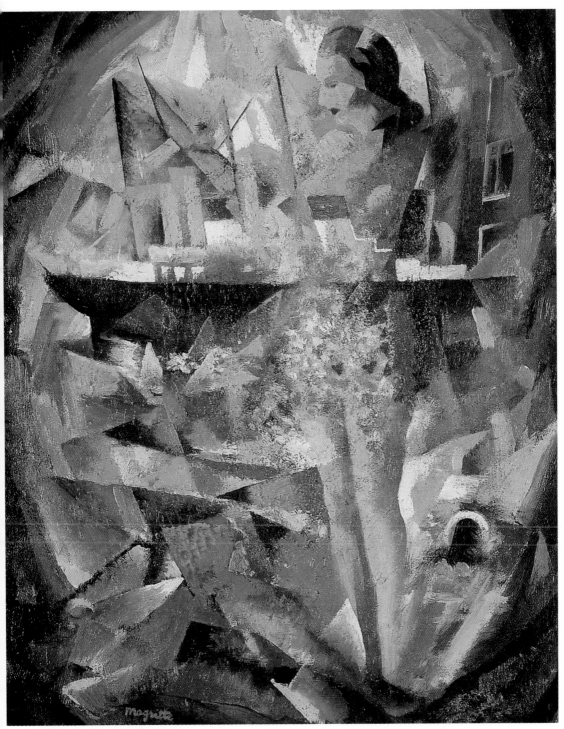

青春　1922年　油畫、木板

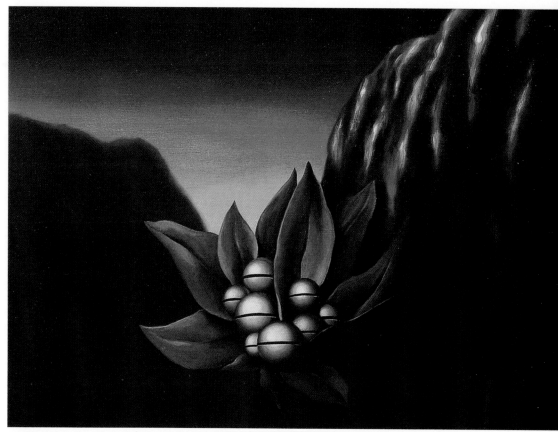

地獄的花朵　1928 年　油畫　132.3×178.8cm　布魯塞爾私人藏

二五年馬格利特與Mesens做了些評論的文章後來也有人跟進。這段
期間正值比利時超現實主義萌芽的時期。

完美的巧合

　　一九一五年的一次意外經驗，不僅讓馬格利特開始以立體及未
來派的技巧開展了繪畫生涯，也同時奠定他自一般生活的「普通常
識」中取材的開端。也許是一個意外，不知是誰故意開的玩笑，馬
格利特收到一份郵寄的未來派畫展畫冊，「多虧這本畫冊，讓我接
觸了另一種形式的繪畫。」馬格利特如是說。剛開始接觸繪畫的馬
格利特，通常是以較為「喜悅」的態度來做的，但是到了一九二五

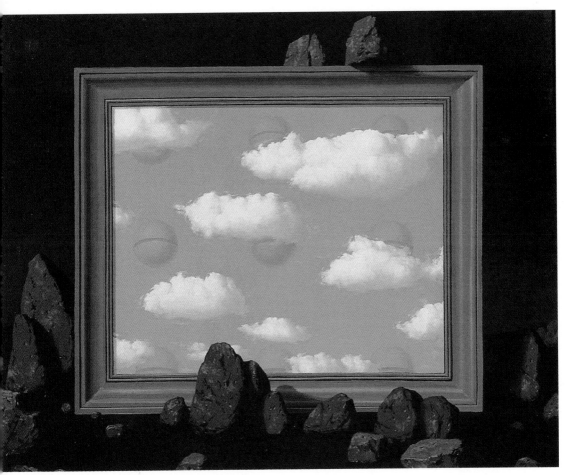

溪水　1951年　油畫　65×80cm　私人藏

年：「我以發現物件可能永遠不被注意的方式來呈現。」這也就是馬格利特獨特的、奇怪的並置手法與想法來源；將人臉上傷痕與天空相比，將單純的桌椅木腳放置在森林成爲粗粗的樹幹，一個女人飛到城市上空的情景則爲他表達愛情神秘的方式，又或者是將鐵鈴鐺化身爲盛開在山崖邊的危險花朵等等。至於被馬格利特放入畫中的文字語句則是與朋友們討論後的結果，一半眞實與一半無意識夢境的結合成就了馬格利特自由意識思考的畫作內涵。

　　馬格利特並認爲在我們心智的矛盾及失序世界中，所遺留的是經過迂迴解釋所留凹痕，超現實所強調開發的人的無意識層面，正是提供心智失序狀態自由的出口。馬格利特的每一件作品似乎都在

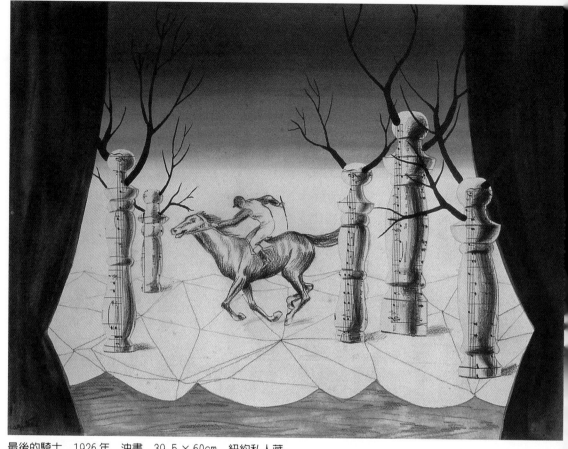

最後的騎士　1926年　油畫　39.5×60cm　紐約私人藏

解決一個為自己設定的「難題」，〈強暴〉中女人軀體與面孔的結合解決的是關於女性的問題，〈人類的狀態一〉解決的則是窗戶的迷思。而與達達的巧遇也記錄了馬格利特與「現成物」相涉的經驗，更加深了馬格利特對物體問題性的思考。

圖見104頁
圖見89頁

最後的騎士

　　〈最後的騎士〉（1957），是馬格利特自認為第一張「了悟」的畫作。此畫中傳達了詩意的想法，也表現了許多比「真確眼見」更多的東西，一種神秘與未知。在這裡我們已不見形式化風格的蹤影，取而代之的是與之無關的，甚至與繪畫無關的想法的追尋，而

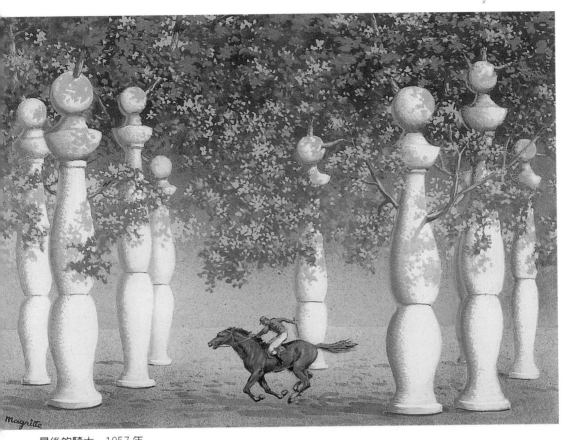

最後的騎士　1957 年
油畫　26 × 35.1cm
紐約私人藏

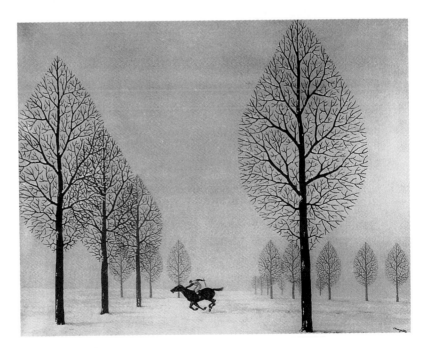

最後的騎士　1942 年
油畫　51 × 65cm
紐約私人藏

這也正是馬格利特窮其一生所追尋的目標。一九二五至二七年間，馬格利特專心製作與「最後的騎士」主題相關的拼貼〈最後的騎士〉（1926）。一個偶然機會，馬格利特在書上看到了基里訶的〈愛之歌〉，他說：「這張畫向我展示著凌駕繪畫之上的詩的優越性。」出乎常人意料之外的古董雕像，與上校的塑膠手套的組合，對馬格利特而言像是展現了繪畫的新視野。他因此改變了對這些所謂的「制式喜好的、屬於一些被困在自己的天份中的、玩弄一點點美感專長的藝術家的看法。」

圖見 22 頁

基里訶　愛之歌
1913-14 年　油畫
紐約私人藏

欄杆

　　因為基里訶，馬格利特發現繪畫可以用來說些「繪畫之外」的東西，使他承認「真實世界，不僅僅是像再現般，自迷霧中挑選物體的一種試驗而已」。在〈最後的騎士〉中，騎士被安排在樹林中，樹的枝幹與巨大的「欄杆」（馬格利特稱它為 biloquel）相似，很像一些用來支撐樓梯的木條，或一個遮頂小棚的支架。或者也可以說相似於木頭桌腳，或放大的棋子。這種小小的柱子是馬格利特許多主要的、難以理解但不斷在畫中重複出現的「基調」之一。類似的其他基調有如〈素描〉中所描繪的巨大鈴鐺，以及花邊紋路紙張。所有這些都一起出現在〈宣告〉中，它所代表的是很明顯的無意識的層次，一個由感情引起的聯繫，互相連貫的、複雜的想法所安排的場景，沒有任何一樣東西能單獨的被解釋。馬格利特的構圖，表現出自意識幽暗地帶所擷取的形象，掌握著介於「意識」與「無意識」（unconscious）之間互相矛盾的處境，因為他將一般認知無意識為「不真實」的狀況，與心理學上的與心智的狀態相符的「無意識」的心理真實狀態結合，表現了「意識真實」的不能以文字輕易轉換的錯綜複雜意義。這種「不易的存在」可以從馬格利特早期立體派畫作〈最後的騎士〉（1926），那「急於奔命」的馬與騎士，與「相對靜止」的樹林關係中看出。〈神秘的遊戲者〉為騎士主題的變形，在類似的場景中，以兩個在玩著謎樣遊戲的男人替換了騎士的角色。這種「欄杆」的表現，有時延伸為一種擬人化的表現，在〈艱

圖見 28 ～ 29 頁

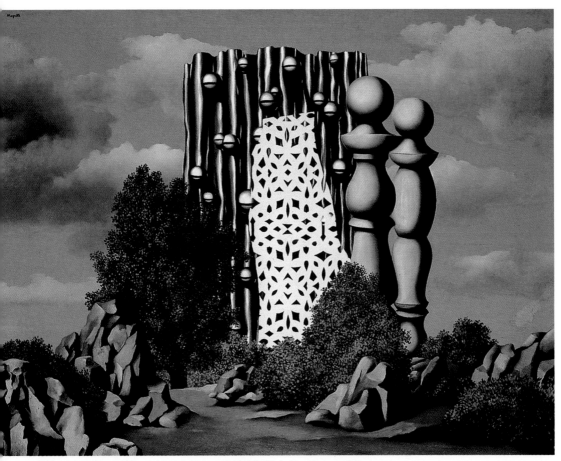

宣告　1929年　油畫　114×146cm　布魯塞爾E.L.T. Mesens 藏

圖見31頁　困的穿越〉（1926），它們化身爲守衛或事件目擊者。一九二六年，「欄杆」明顯的多了眼睛，一九三六年〈艱困的穿越〉的版本，眼睛變大充滿整個頭部。除此之外，馬格利特更不斷的擴大「欄杆」的意涵，他寫到對於樹的看法：「從地上朝著太陽生長，樹是一個絕對的快樂影像。要感受這個影像，我們必須保持像它一樣的靜止狀態。不過當我們移動時，樹就變成了目擊者。相同的，日常生活中充滿這類『奇景』。」這樣的例子有〈最後的騎士〉（1942）、〈對話的藝術〉，大型的葉子搖身一變爲整個樹形，〈基本宇宙進化論〉，橫躺的「欄杆」擬人化的形體拿著葉子，〈人的權力〉則再次的暗示了警哨般的想法。

圖見23頁
圖見26～27頁
圖見33頁

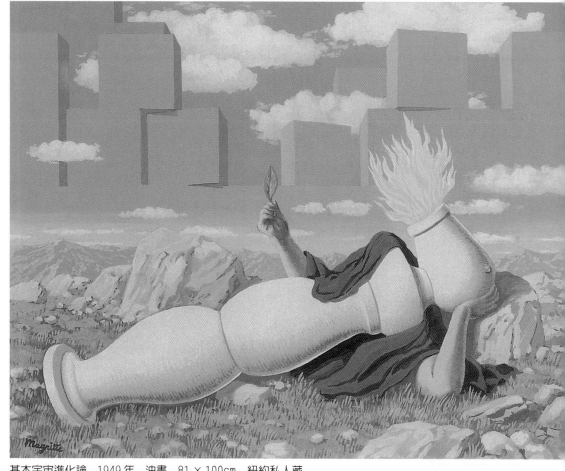

基本宇宙進化論　1949年　油畫　81×100cm　紐約私人藏
基里訶　兩姐妹　1915年　油畫　66×43cm　（右圖）

與基里訶作品的關係

　　馬格利特的〈人的權利〉某種程度來說，與基里訶的「人造模特兒」相關，關於基里訶畫中出現的模特兒來源有兩種說法：一說是它們來自於裁縫的塑膠人像，另一個說法則是基里訶取材自他兄弟編寫的一齣劇，劇中描寫的主角正是這樣一個沒有聲音、臉及眼睛的男人。這種描寫關於冷冰冰的模特兒與人體之間關係的意義，在馬格利特的畫中留下了痕跡──〈廣闊海邊的男子〉、〈飛翔的雕像〉。而〈午夜婚禮〉則高度暗示了基里訶的〈兩姐妹〉，戴著假髮的模特兒，被馬格利特轉移到後來所做的系列「戴著禮帽的男

圖見35～36頁

圖見34頁

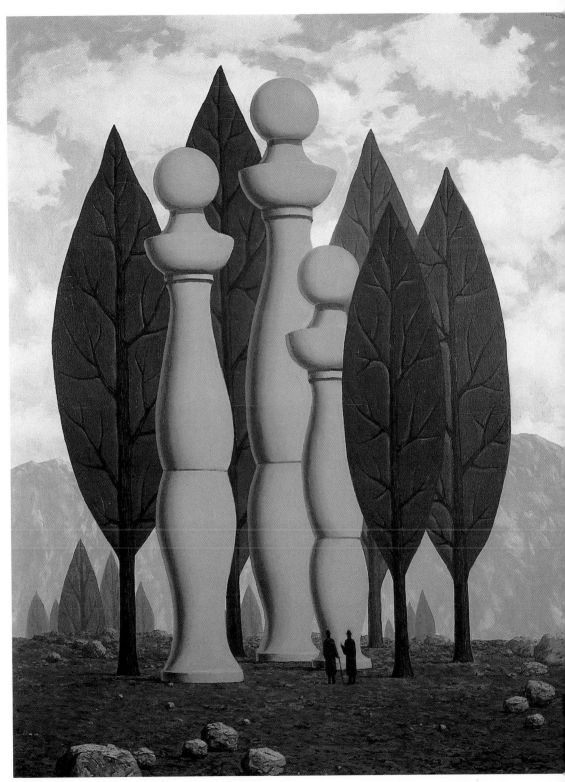

對話的藝術　1961年　油畫　64×80cm　私人藏

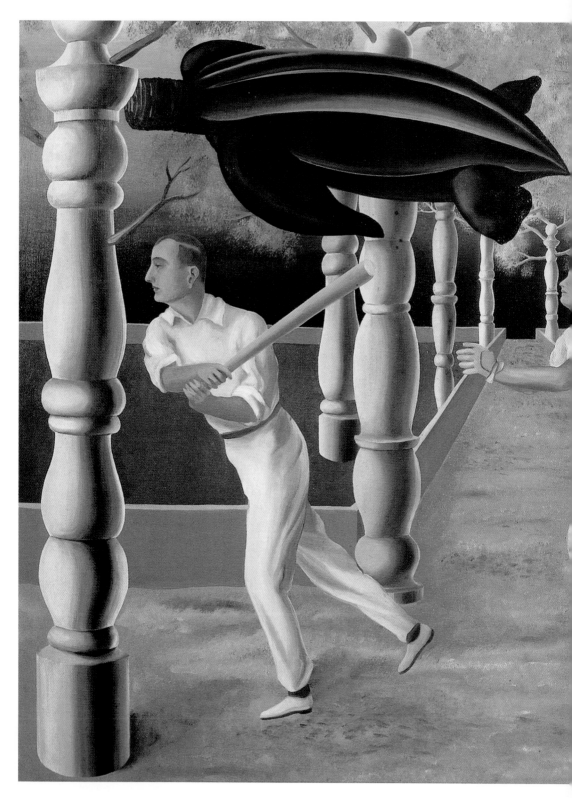

神秘的遊戲者　1926年
油畫　152×195cm
布魯塞爾私人藏

地平線的傑作或聖禮　1955年　油畫　49.5×65cm　紐約私人藏

子」，像〈地平線的傑作或聖禮〉所隱喻的孤寂感主題，一種存在
於沒有時間的世界中的人。

　　從〈艱困的穿越〉（1926），早可看出馬格利特與「宇宙」相關
的主題以初期的形式展現。畫的後方，風暴顯得模稜兩可，它可能
是在窗外喧囂的風景，也可能根本就只是一張掛在室內牆上的畫罷
了！而附屬的窗子，卻也像是一片厚紙板斜靠著牆擺放。如此一
來，物體彼此的矛盾擾亂了「內」「外」之別。這種畫中有畫的主
題，都留有基里訶的「形而上式的室內空間」痕跡。但它卻被馬格
利特以不同的角度不斷翻新運用，鳥、塑膠手、飄揚的簾布及自動
機械式的「欄杆基調—桌腳」張眼看著，是馬格利特畫中常出現的
「情節」。但是這些多樣的物體，呈現的是一種零散的組合，並不像
他後來畫作中物件的那種精確估算與必要性。翻騰的海浪，及暗喻
船難的險惡狂暴動勢，如騎士疾駛而過的速度感，這張畫展現了不
可估算的焦慮，基里訶的〈隱喻的室內〉中也有著相似的情緒。另
外，馬格利特也放了更多的注意力在「馬」這個主題上，他寫到：
「一種模糊的念頭閃過，這是關於一匹馬載著三包形狀不明的東西，

艱困的穿越　1926年　油畫　81×100cm　私人藏

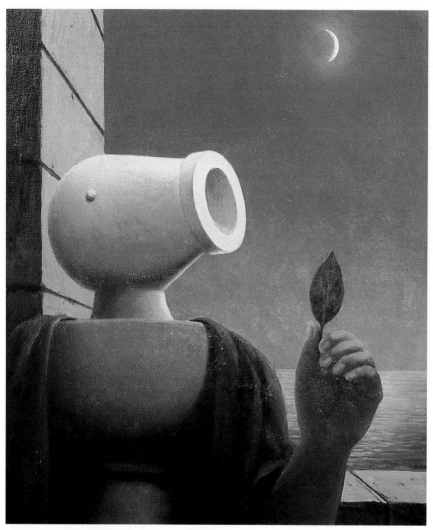

導遊　1948 年　油畫　60 × 50cm　私人藏

為〈人的權利〉畫作而做的攝影　1947 年

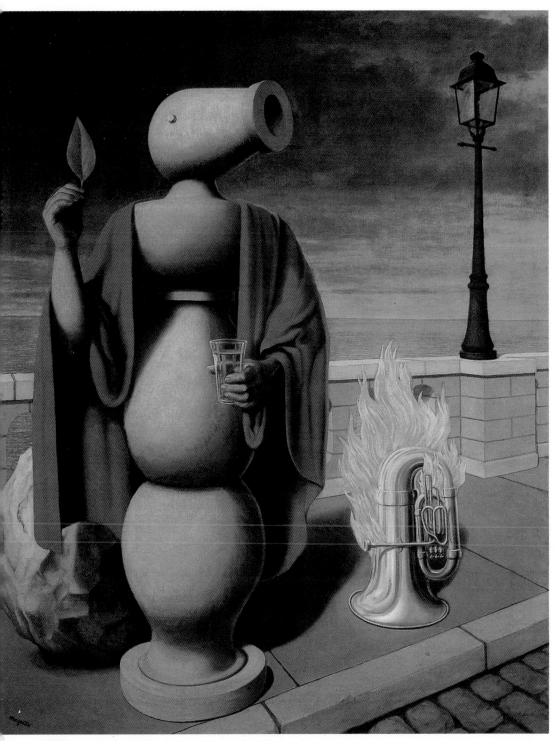

人的權利　1947 年　油畫　146 × 114cm　私人藏

午夜婚禮　1926 年　油畫　139 × 106cm　布魯塞爾藝術學院藏

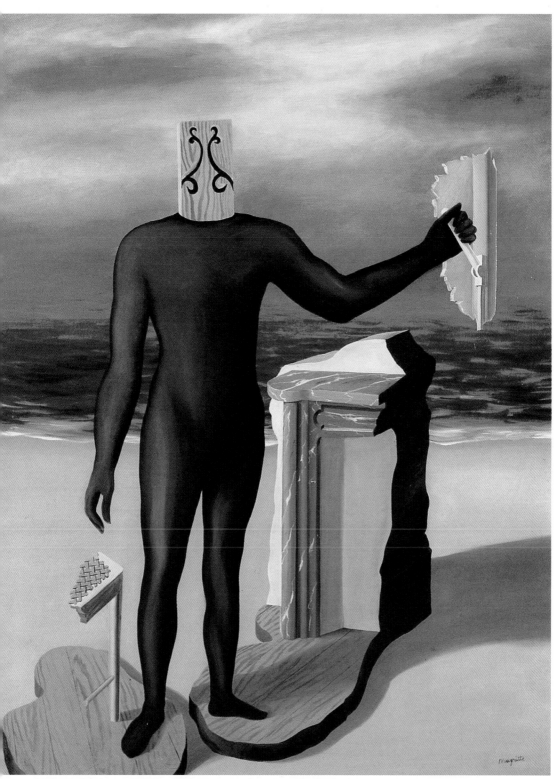

廣闊海邊的男子　1926年　油畫　139.5×105cm　布魯塞爾私人藏

飛翔的雕像　1964-65年　油彩畫布　81×100cm　私人藏

　　直到一系列實驗後，我才終於了解那究竟是什麼。首先我畫了一個
罐子，並在上面畫著馬的標籤並且印著『馬果醬』的字樣。然後我
開始想，如果馬頭被指著『向前』的手的姿勢所替代。⋯⋯最後使
我找到正確方向的是一個男僕，保持一種像在騎馬馳騁的姿勢。除
此之外我也用印地安人來代替，忽然間我找出了馬背上那三包東西
是什麼了，它們是『騎馬的人』，於是我做了〈無止境的鏈條〉。」
這是馬格利特利用無意識的體現來作畫的一種過程。這張畫中沙漠
的黑暗天空下，一匹躍起的馬背上，坐著一個現代人、一個古代的
中世紀人及一個古希臘時代的男僕。

　　一九六五年，「最後的騎士」在〈騎術〉中，被一個穿著傳統圖見163頁
女騎士裝的女子所代替。我們看到馬格利特詭譎的「位置錯亂」手

無止境的鏈條　1939年
油畫　36×30cm
巴黎私人藏

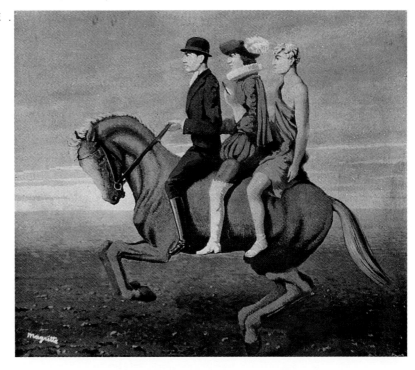

法，使人搞不清楚馬與樹的前後順序，女騎師的影像則又好像是被直接貼在樹幹上一樣。我們因此進入「真實」與「虛幻」的交戰中，這也是馬格利特極感興趣的問題：將人的無意識視覺化，並質問著外在世界的存無問題。

巴黎的超現實主義氛圍

　　一九二○年代晚期的第一個重要的時期，馬格利特未來的替代（潛藏）影像（sub-image）主題也在這一時期的畫作中略見端倪。他積極的畫畫幾乎是一天一張，一九二七年籌劃了他的第一個個展，在布魯塞爾的 Le Centaure 畫廊舉行，展出的作品包括〈最後的騎士〉、〈艱困的穿越〉、〈傍晚的癥兆〉、〈威脅的刺客〉、〈卡宴的黎明〉、〈飛翔的雕像〉、〈偶像的誕生〉，以及約十二張的拼貼作品，而且得到音樂家凡・赫克（Van Heck）的資助，因此當時的馬格利特可以專心在創作上，也與其他的比利時超現實主義藝術家進行交流。一九二七年，馬格利特乾脆回到了巴黎，融入當時

圖見40、46～47頁

圖見39、41頁

水和雲之後　1926年　油畫　120×80cm　蘇黎士美術館收藏（Walter Haefner 捐贈）

飛翔的雕像　1932-33年　油畫（右頁圖）

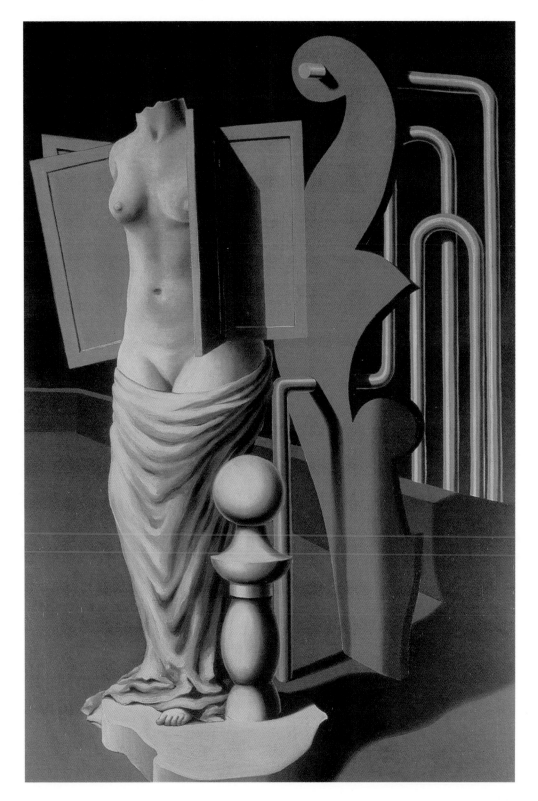

傍晚的癥兆　1926年　油畫　74×65cm　私人藏

偶像的誕生　1926年　油畫　120×80cm（右頁圖）

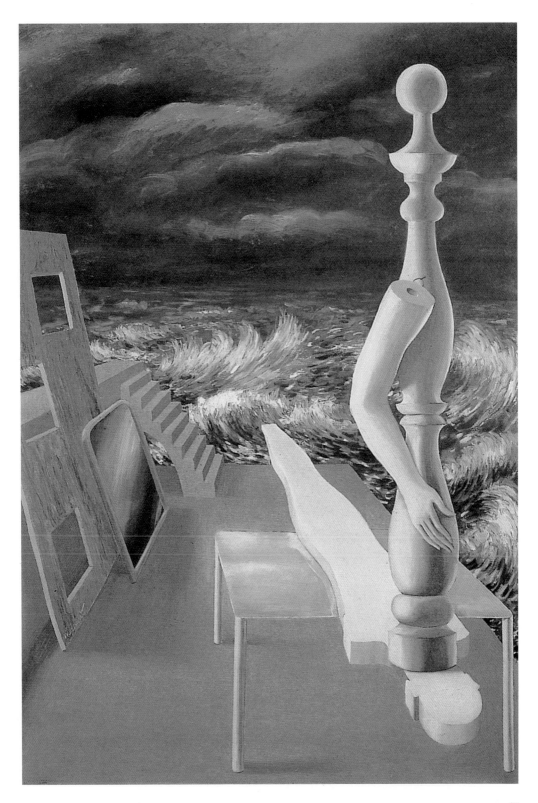

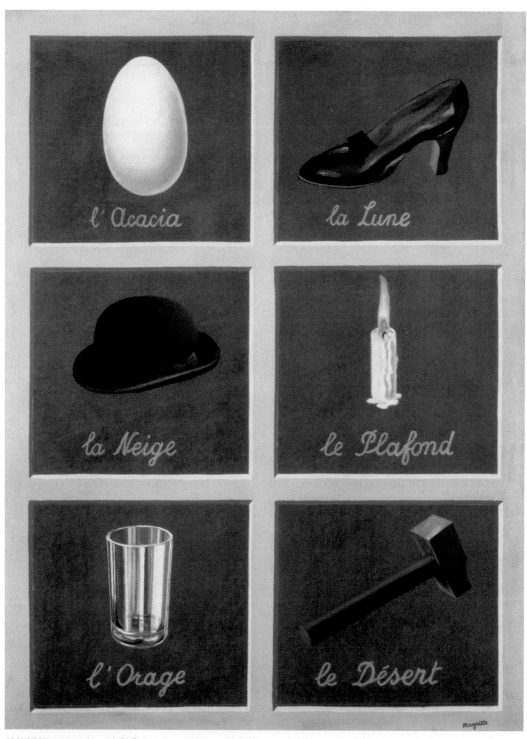

夢的解析　1930年　油彩畫布　81×60cm　私人藏

歡愉　1926年　油畫　74.5×98cm　紐約私人藏（右頁下圖）

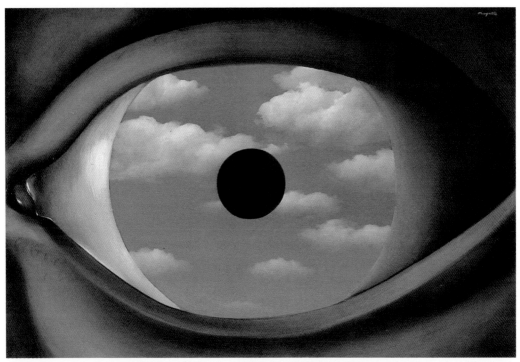

謬誤之鏡　1929年　油彩畫布　54×81cm　紐約現代美術館藏

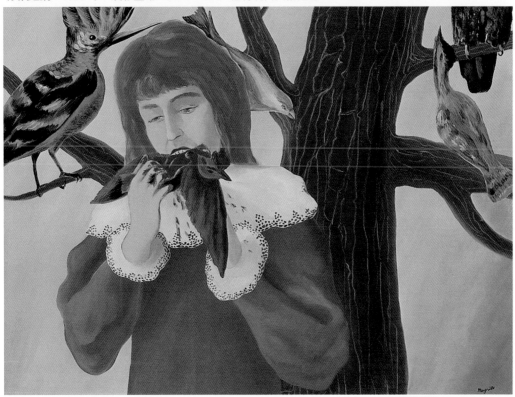

超現實的藝術氛圍中，並在巴黎郊區培洛 - 須 - 馬尼（Perreux-sur-Marne）安頓下來。當時許多此地藝術家在政治上是左傾的，雖然馬格利特想避免與政治的牽連，但是他卻也在一九四五年的時候短暫的加入過比利時共產黨。

一九二四至二九年間是超現實主義的英雄全盛時期，也是音樂廳及爵士、探戈舞、約瑟芬・貝克（Josephine Baker）、查爾斯頓舞（the Charleston）風行的時代，巴黎的翻新、卓別林的默劇、《蒙面人傳奇》（Fantômas）驚悚小說，後來改編成電影並在二○年代大為流行，馬格利特自然也受到這股時代潮流的影響。特別是《蒙面人傳奇》小說中的詭異角色，則被超現實主義者們視為英雄。這時的馬格利特再也不為「畫什麼」或「如何表現」的問題所困擾。

一九二五至三○年「洞穴的」時期

一九二五至三○年，馬格利特自稱此時期作品中如戲劇似的、奇特的及有關死亡的景象為「洞穴的」時期，似乎有點兒「柏拉圖的洞穴」隱喻的味道，探索於知識的真相。在顏色上則呈現較灰暗的氣氛，有點「蒙面人的樣子」，也同時表現出受默片及偵探小說的影響，人為營造的恐懼及諷刺的黑色幽默。〈巨人的日子〉，描寫的是發生在黑暗中的神秘事件，既暗示著暴力的騷擾也包含著卡夫卡式的隱喻。另一幅〈歡愉〉，則是將愛麗絲夢遊仙境的原型人物，以正在吞噬一隻活生生的小鳥的影像，徹底顛覆我們對「歡愉」二字的標準印象。另一件作品，乾脆直接挪用《蒙面人傳奇》的封面，成為〈逆火〉（失敗）的主要表現內容，不過畫中蒙面人手上的匕首被玫瑰所取代。超現實主義者與小說作品之間的關係還不僅只於此，包括恩斯特在內的許多超現實主義畫家，也都受另一位作家，羅特列阿蒙（Lautréamont）的影響，他們甚至還為他一九三八年出版的《馬爾多洛之歌》（Les Chants de Maldoror）畫插圖，馬格利特的系列素描「強暴」就是為此而做。羅特列阿蒙的被稱為「侵略的現象學」（phenomenology of aggression）的文句寫作方式，也被超現實主義者們視為「聖經」。它所代表的是人心中的黑暗面及

圖見 43 頁

圖見 48 ～ 49 頁

巨人的日子 1928 年
油畫 115.5 × 81cm
布魯塞爾私人藏
（右頁圖）

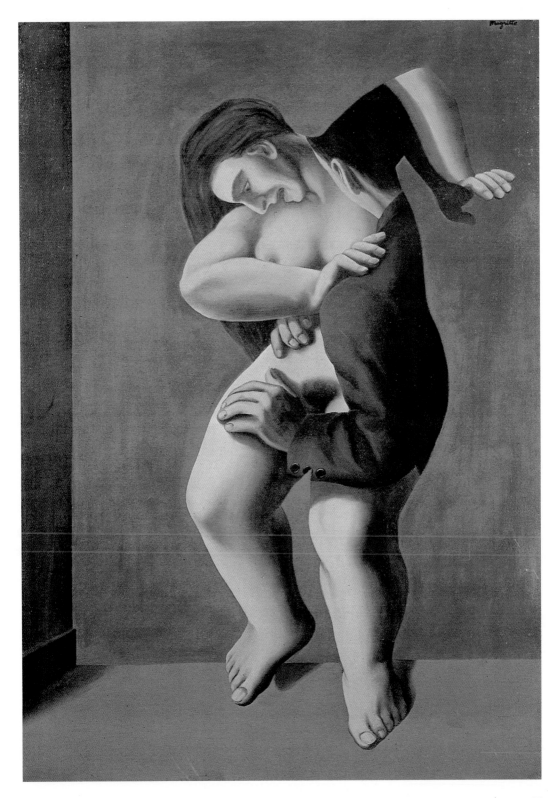

45

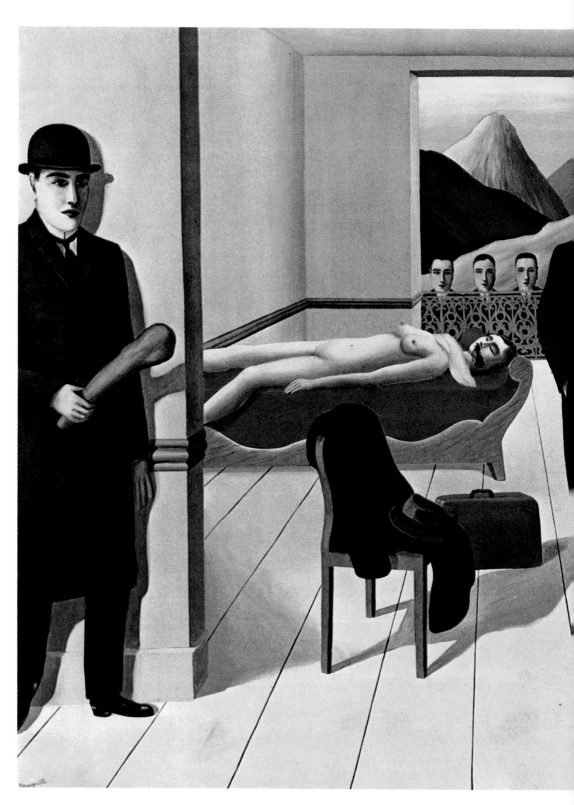

46

隱藏的女人 1929 年 油彩畫布
73 × 54cm 私人藏

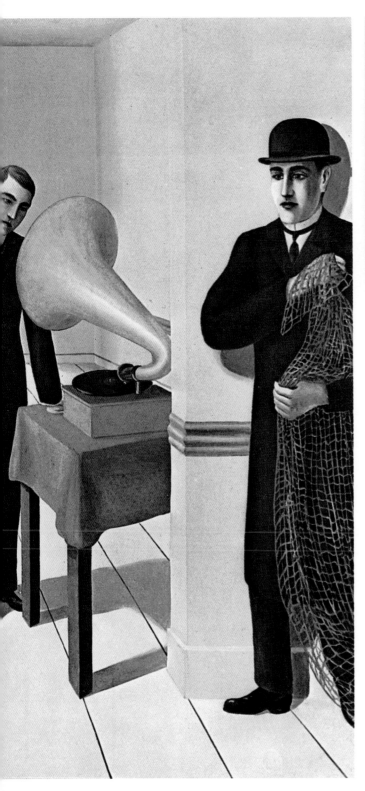

威脅的刺客 1926-27 年 油畫
150.5 × 195.5cm 紐約現代美術館藏

一九二八年馬格利特攝於〈野蠻人〉畫作旁

《蒙面人傳奇》
(Fantômas) 書的封面

逆火（失敗） 1943年
油畫　65×40cm
布魯塞爾私人藏
（右頁圖）

邪惡的一方，而文句間的荒謬性，來自於它們的「互不關連」，舉其中一段文句爲例：「似幻如畫的美好……在縫紉機桌子的轉動與雨傘的偶然遭遇之上」，超現實主義者所信奉的這種文句荒謬性，似乎與他們強調畫家應在「無意識」的狀態下作畫這種主張不謀而合，以至於後來發展到達達的荒謬詩與劇場也都如出一轍。然而，這種質感表現在基里訶的畫中，相似的神秘感連繫著物體彼此的表現，也是一般超現實主義者所著重表現的重點。關於上述那首詩，以恩斯特的邏輯來看，可以說是：當物體被粗暴、狡猾的方式打破其與世界的關係時，這個物體便自它一般正常運作的範圍中抽離。當它以此方式被孤立，一種全然的「模稜兩可」便就此被製造出來。將這種邏輯放入繪畫中，所繪的「物體」便像是自現實的「眞實」中脫離，再現於一個孤立的「畫布空間」中，類似的情境出現時眞實便開始被質疑。

〈威脅的刺客〉直接反映了《蒙面人傳奇》式的情節，一個既像是不懷好意的入侵者，又像是偵探的人，在房間外伺機而動。戴著禮帽的男人面貌清晰可見，一人手握與人骨形狀相似的棒子，另一

圖見46～47頁

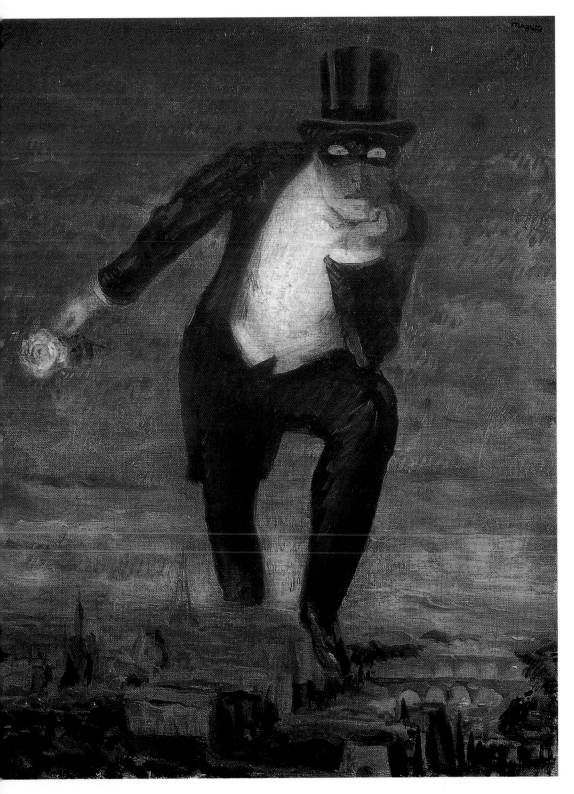

49

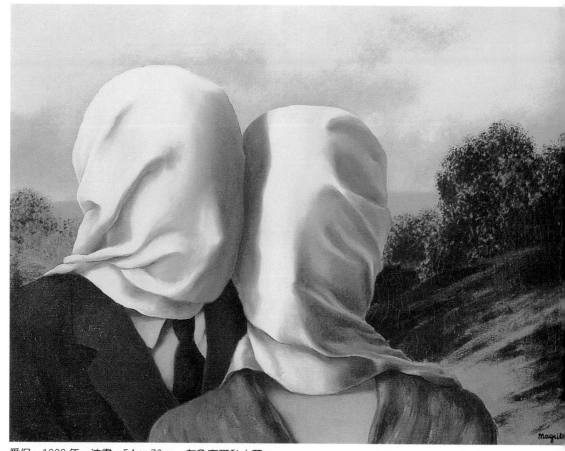

愛侶　1928年　油畫　54×73cm　布魯塞爾私人藏

個則是拿著網子。屋內則有一個躺在床上的蒼白女屍，以及一位可疑男子，站在留聲機前像是聆聽著音樂。旁邊的椅子上則放著外套，公事包放在地上，好像暗示著這個男子有可能要喬裝掩人耳目或逃亡的企圖。另有三名男子，從較遠的窗外目睹這一幕像是殺人案件的現場。這張畫作，像是馬格利特刻意留下一些可供聯想的線索，提供觀者「連連看」自編故事的來源發展一樣。

　　同樣詭異的畫作〈事件的中心〉中有三個主要畫面影像要素，低音喇叭、公事包及一個用布包著頭的女人。這件作品使人想起〈愛侶〉，也有同樣頭包裹著布的影像出現。關於馬格利特這種人物的影像，許多藝評會從兩個方向來猜測：一是來自於「蒙面人傳奇」

事件的中心　1928年
油畫　116×80.5cm
私人藏（右頁圖）

50

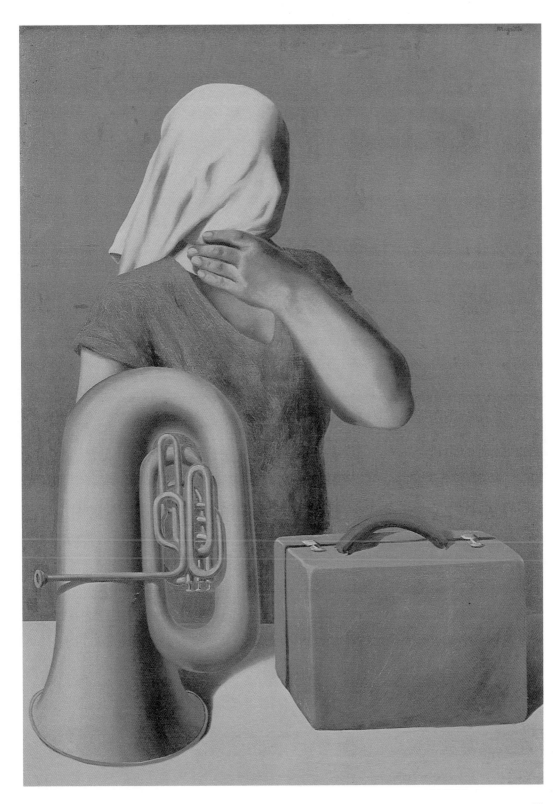

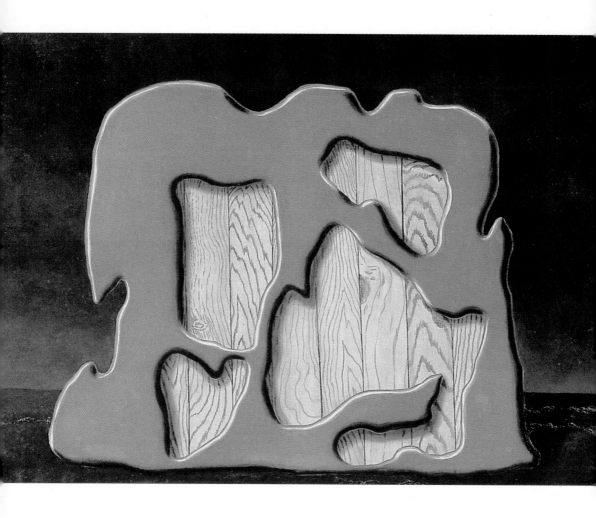

電影中，人物慣用的蓋頭印象，又或者是來自於對母親投河自盡的
無意識表現。「蒙面人傳奇」帶給馬格利特的影響，表現在除了之
前提到過的〈逆火〉（失敗）以幾乎完全模仿自小說封面的方式表
現，以及〈威脅的刺客〉的情節性之外，〈野蠻人〉這張畫雖然已
被破壞不存在了，但是我們依然可以從當時照片中發現，馬格利特
是如何為蒙面人的「穿牆絕招」著迷，馬格利特寫到關於蒙面人的
文字：「他從未完全的隱形，我們可以自任何他所化身的物體上看
到他的容貌，他的移動屬機械式的……我們不能懷疑他的力量。」
給予超現實主義者力量的是像這樣的一個人物，代表了存在人類內
心的邪惡與危險製造的來源，針對這一點，無庸置疑的我們可以從
馬格利特替畫作取名〈邪惡的小魔〉中看出。

邪惡的小魔　1928年
油畫　81×116cm
比利時皇家美術館藏

圖見48頁

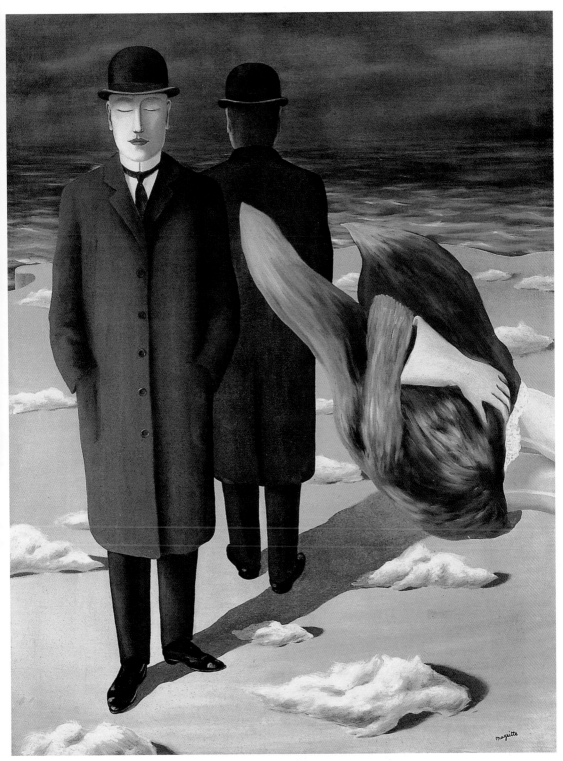

黑夜的意義　1927 年　油畫　139×105cm　米奈收藏

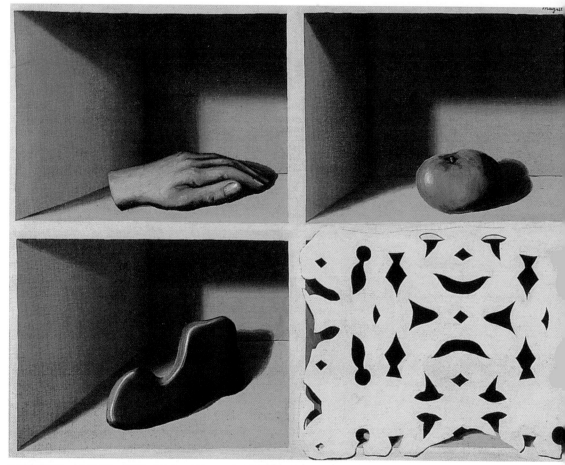

夜間博物館　1927年　油畫　50.5×65cm　布魯塞爾私人藏

超越「正、邪」二元界線的黑色幽默

　　超現實主義者強調這種非理性及粗暴，是一種摧毀西方對「良善」與「邪惡」二元對立界線的意圖。也同樣混淆了「理性」與「瘋狂」，「睡」與「醒」、「嚴肅」與「幽默」的差別意義。布魯東（Breton）說：「對心智而言有一些觀點是很確定的；從活與死、真實與想像、過去與未來、可傳達的與不可傳達的、高高在上與低廉的，都停止被以相反矛盾的意思來感知接收！」「原生赤裸裸的」（crude）與「崇高」（sublime）之間的灰色地帶，是超現實主義者挑戰運作之境，而在文學上常被運用的「黑色幽默」，則被馬格利特

喬爾潔特　1937年　油畫　65×54cm　比利時皇家美術館藏

以畫作圖像來呈現。

〈看報紙的男人〉是馬格利特受到電影的影響，試圖以靜止的畫面多重影像並置的方式，表現出電影的時間感。這種經過一再重覆而生的無意義（non-event）敘述設計手法，讓人聯想到普普藝術的安迪‧沃荷。左邊第一格中的男子形象，是自一本極為流行的健康雜誌中的蝕版畫插圖拷貝來的，畫作名稱可能是來自於馬格利特對André Derain同名畫作的興趣。〈夜間博物館〉，表現了馬格利特對於「複製物」的期待，他並且在畫中，將它們運用扮演著傳達原始意念的角色，馬格利特並因此而對版畫產生了些許的熱忱。

圖見54頁

電影與攝影

一九三〇年，馬格利特曾經拍攝過一些電影短片，但是它們都已被破壞而不存在。一直持續拍攝照片的馬格利特到了一九三六年的時候隨著經濟好轉，終於有機會添購電影用攝影機，並且拍了些八釐米的黑白短片，一種所謂的「超現實主義式家庭電影」。一直到五六至六〇年間，純粹為了興趣、好玩，並無太多來自藝術上的考量，馬格利特也參與製作拍攝了一些業餘的彩色電影，〈激進份子〉便是電影中的一個片段。

另外，關於攝影馬格利特所思考的是，對於媒材的客觀性的研究，而比較不是像他利用圖畫，來玩弄的那種神秘矛盾的視覺表現。他對於攝影的態度，是保持著規律操弄、練習的習慣而且常常是為了好玩而做的。雖然如此，馬格利特所拍攝的不少照片，後來卻與他的繪畫作品產生互相運用、啟發的主從關係。

一九二八至五五年，當馬格利特的弟弟及朋友來訪，馬格利特便趁機拍下大家聚會的景況，一種像是喜劇般的集體表演，當然在即興的狀況下所按下的快門，自然無法斷定哪張照片出自哪一個人之手，我們也許可以說這是一種集體參與的製作吧！雖然馬格利特並沒有刻意安排構圖，但是他的照片中一些奇怪的設置及怪異情境，有很多都同樣的出現在畫作中。例如照片名稱為〈影子與它的影子〉，照片中他一半的臉被妻子擋住，這樣的表現重覆的是他畫

看報紙的男人
1927-28年　油畫
117 × 80cm
英國泰德美術館藏
（右頁圖）

56

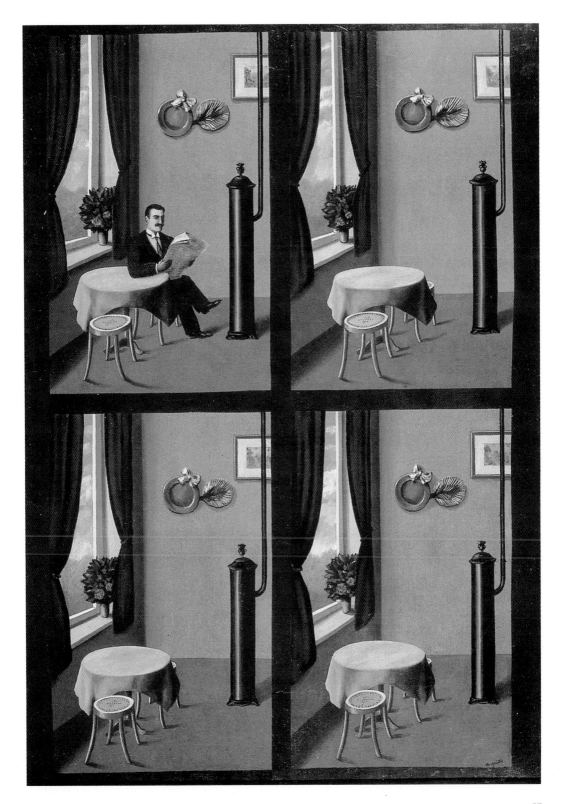

破壞者　1943 年
為畫作〈宇宙的引力〉
所做的攝影

作中常常玩弄的「可見的」與「隱藏不可見」的主題。另外還有其
他許多的畫作，也自攝影中發展構成，例如名為〈愛〉的這張照片
與〈不可能的企圖〉這張畫作，便很容易看出它們彼此的相關聯
性，不過我們還是無從得知馬格利特是以「畫」為鏡來拍照，還是
以照片為畫作的參考。

馬格利特的攝影作品
〈影子與它的影子〉　照
片中為他自己與喬爾潔
特　1932 年（右圖）

馬格利特與喬爾潔特
1928 年　作品名稱為
〈愛〉（左圖）

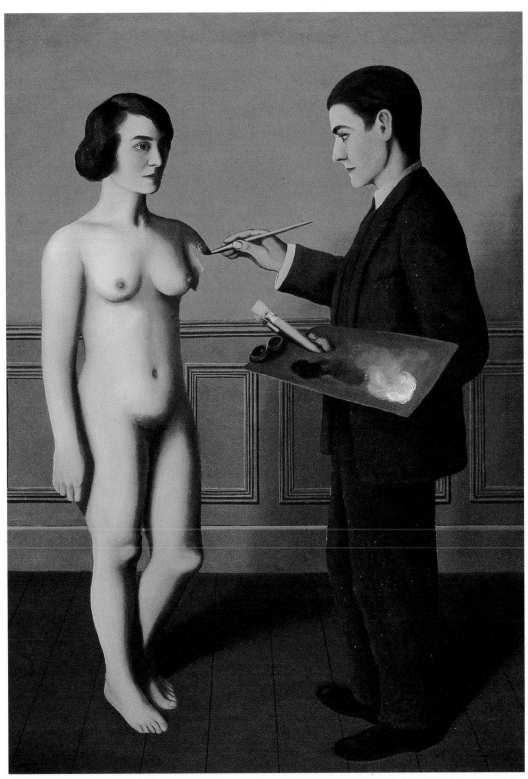

不可能的企圖 1928 年 油畫 116 × 81cm

無題　1926年
樂譜、照片、水彩、
鉛筆、紙本
40×55.5cm　私人藏

馬格利特與「聲音的宇宙」

一九二○年，馬格利特第一次在布魯塞爾展出畫作時，遇到了
自學的作曲、鋼琴以及評論家E.L.T. Mesens。他們同時與其他的藝
術家、詩人們來往，久而久之形成了一個小小的社交圈。小提琴家

馬格利特所設計的樂
譜封面

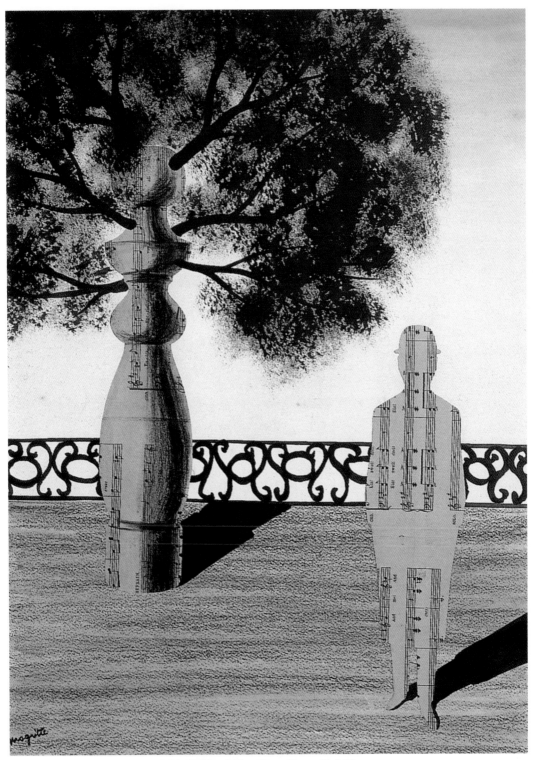

無題　1926年　樂譜、照片、水彩、鉛筆、紙本　55×40cm　私人藏

無題　1926年　樂譜、照片、水彩、鉛筆、紙本　55×40cm　私人藏

無題　1926 年　報紙、樂譜、厚彩、墨汁、紙本　55 × 40cm　私人藏

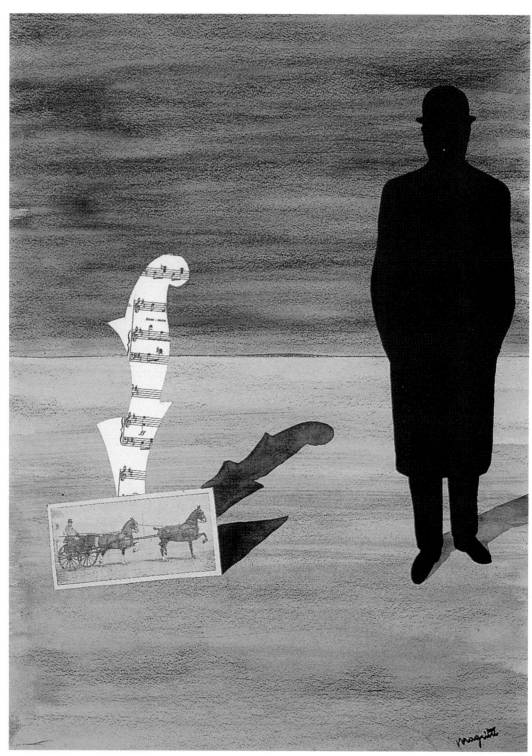

獨行的沉思者　1926 年　報紙、樂譜、厚彩、墨汁、紙本　74.9 × 59.7cm　芝加哥當代美術館藏

水災　1928 年　油畫
75 × 54cm

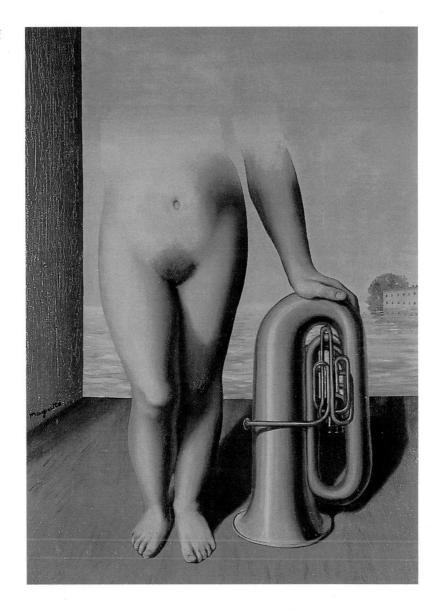

杜博－席法，也一度成為馬格利特畫中的模特兒，與音樂相關的視
覺元素也出現在他的畫作中，如一系列「無題」作品及〈獨行的沉
圖見 66 頁　思者〉、〈水災〉、〈險惡的天氣〉。馬格利特替樂譜出版品方面
所做的設計，多虧爵士音樂歷史學家羅伯特・彭（Robert Pernet）的
蒐集展覽，使馬格利特在這方面長期被大眾忽略的的作品，被重新
開啟。

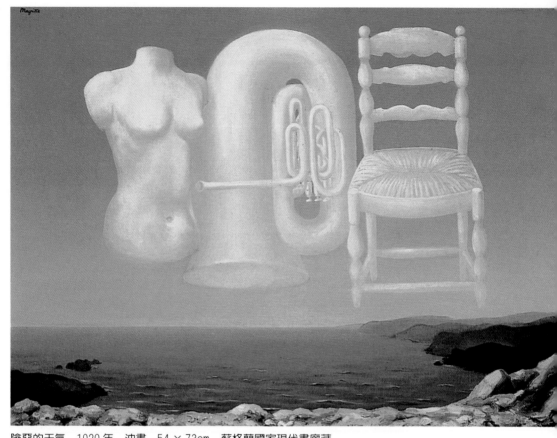

險惡的天氣　1929年　油畫　54×73cm　蘇格蘭國家現代畫廊藏

永恆的平凡

　　藝術史上，許多藝術家都會在他們的生活或作品中，找到一位扮演舉足輕重角色的伴侶。馬格利特也不例外，他的妻子喬爾潔特是一位堅毅的女性，陪伴著他自繪畫事業發展艱困的時期到老、病、死。馬格利特也一再的在畫中將妻子化身爲解放自我可能性的描繪主角，以喬爾潔特爲主角的畫作，似乎呈現了另一種與馬格利特其他的作品較不相同的風格，這種影像可以說是一種「永恆的平凡」。借自喬爾潔特的外形，在馬格利特影像的實驗系統中，像是一種讓他自由解放的深具女性特質的天賦禮物。她的美好形象，也在馬格利特的攝影作品中呈現如明星般的特質。此外，馬格利特還擅長將同一件作品重覆出售個數次，如〈光的領域〉這件作品，他

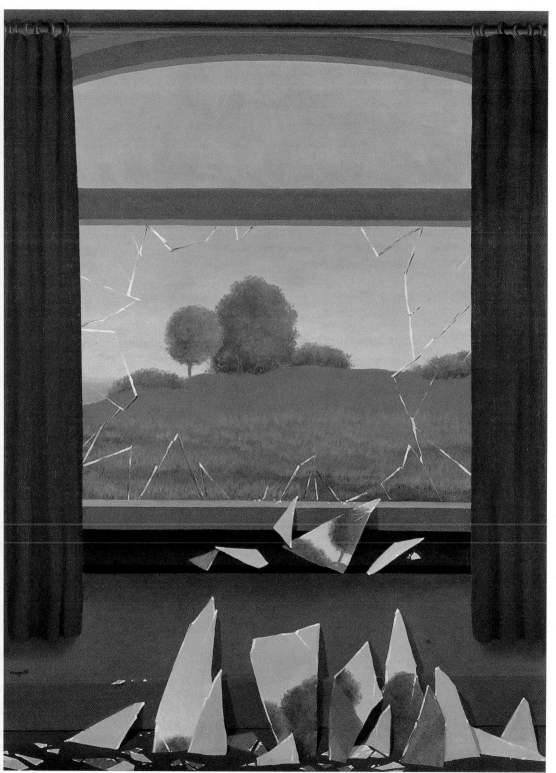

田野之鑰　1936年　油畫　80×60cm　馬德里泰森基金會收藏

就在倉促的狀態下重覆賣給四個不同的
收藏家，最後，最原始的一件賣給了影
響紐約現代藝術發展甚巨的畫商，佩姬
・古根漢，然後又再做了三件稍具變化
的、非全然拷貝的作品。他認爲這種作
法並非欺騙，而是天性使然，相信我們
不難從他一些相同系列的不同畫作中察
覺到這一點吧！

引入事件的畫像

　　一九三〇年，展出這張作品（見本
書76頁下圖） 的大廳展場大門，放置
著巨大蠟蠋，僕役穿著路易十五時代服
裝，頭戴假髮，由當時超現實主義者中
最具批判社會精神的一員保羅・那吉
（Paul Nougé）替目錄取名「通告」
（Avertissement）同時有警示與引言之
意。馬格利特筆下所畫的是他的最大贊
助者，也是很好的朋友Mesens，馬格
利特以向來獨特的描寫方式，勾勒了
Mesens在他心中地位的象徵。修飾乾
淨的臉，寫在下方的「左輪手槍」文
字，指涉的是用兩根木頭及繩子做的奇
怪武器，拉著波美拉尼亞犬（馬格利特
及妻子最喜愛的犬種）。這張畫像，被
Mesens本人自我嘲諷的貼掛在牆上，
原本可能是再平凡不過的人像主題，被
馬格利特以好似發生什麼事件似的方式
描寫，表現了奇異的人物畫像品質。馬
格利特與這位好友的友誼，雖然最後以

永恆的平凡
1930年　油畫
五個框分別的尺寸為
22×12cm；
19×24cm；
27×19cm；
22×16cm；
22×12cm
米奈收藏

68

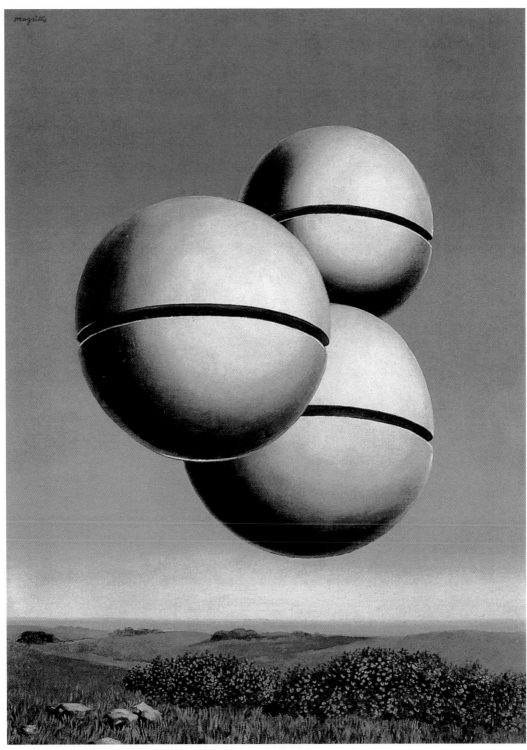

空氣的聲音　1931年　油畫　73×54cm　佩姬‧古根漢收藏

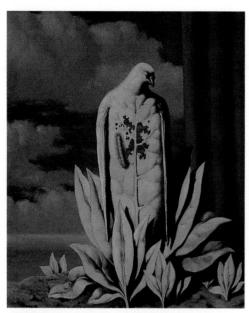

眼淚的散落　1948年　油畫　60×50cm
比利時皇家美術館藏

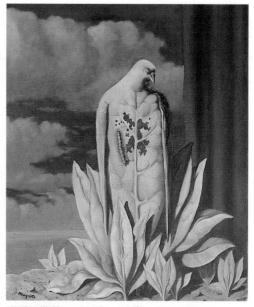

眼淚的散落　1948年　油畫　60×50cm
伯明罕大學藏

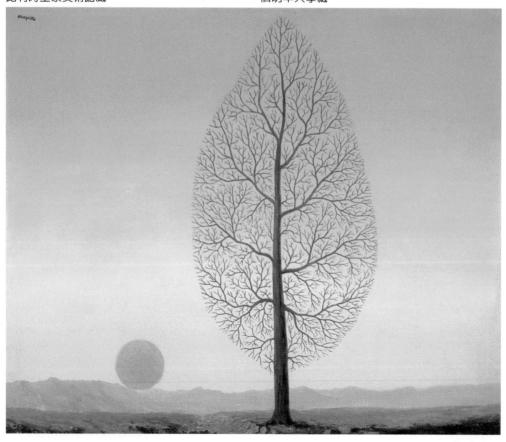

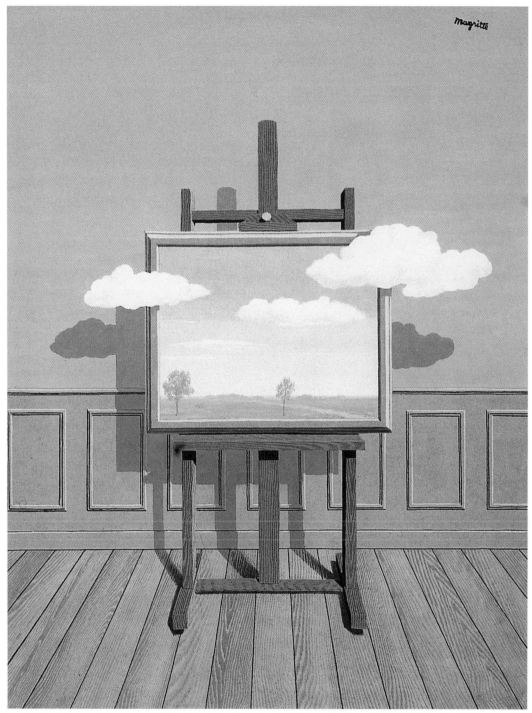

復仇　1938-39 年　樹膠水彩畫顏料、紙　47.3 × 35.6cm　比利時安特衛普皇家美術館

絕對之追尋　1940 年　油彩畫布　60 × 73cm　布魯塞爾皇家美術館藏（左頁下圖）

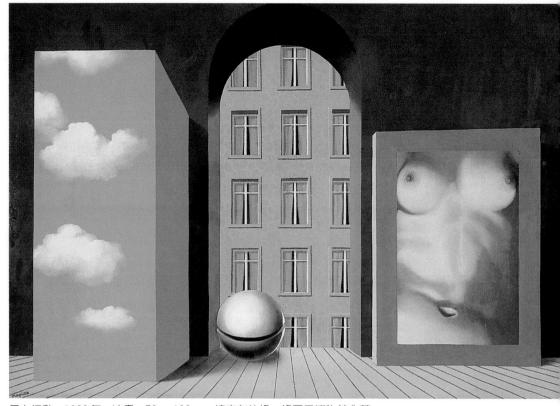

暴力行動　1932年　油畫　70×100cm　捷克布拉格，格羅恩博物館收藏

互相攻訐的方式收場，但不可否認的，他曾扮演馬格利特作品的最
佳推廣者。

木紋肌理

　　恩斯特是馬格利特崇拜的另一位超現實主義的藝術家。雖然他
對恩斯特所試驗的一些拼貼作品不以為然，但是對恩斯特替書所做
的插圖表現，認為是「表現了所有給予傳統繪畫名聲之物，皆可揚
棄」。除了賦予插畫新意之外，恩斯特自植物而來的形體啟發，也
是當時許多超現實主義者所常用到的手法。〈邪惡的小魔〉中所出 圖見52頁
現的紅桃木肌理，是馬格利特自接受眾多風格影響下，所自我發展
出來的獨特元素之一，而畫中佚名的物種都以抽象的形體，及自阿

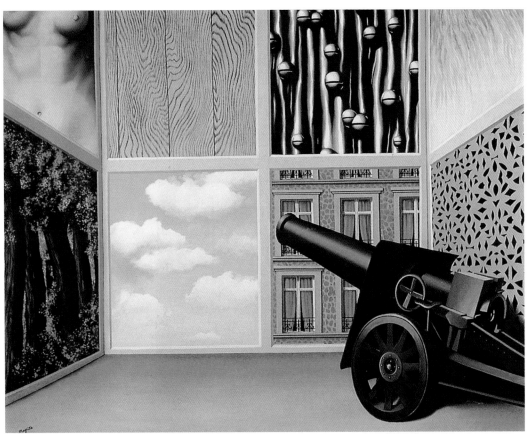

在自由的門檻上
1930 年　油畫
114.5 × 146.5cm
鹿特丹鮑梵表美術館藏

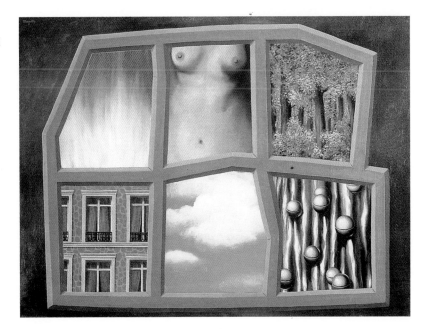

六大要素　1928 年
油畫　73 × 100cm
費城美術館藏

驕傲之船　1942 年　油彩畫布　92 × 70cm
私人藏

磁性　1945 年　油彩畫布　80 × 64.5cm　私人藏

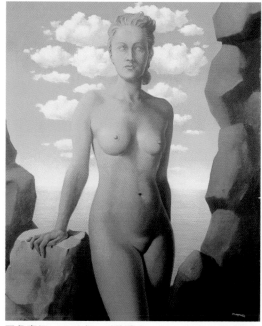

夢　1945 年　油彩畫布　83 × 69cm　私人藏

黑色魔幻　1942 年　油彩畫布　65 × 54cm　私人藏

黑魔術　1945 年　油畫　80 × 60cm　比利時皇家美術館藏（右頁圖）

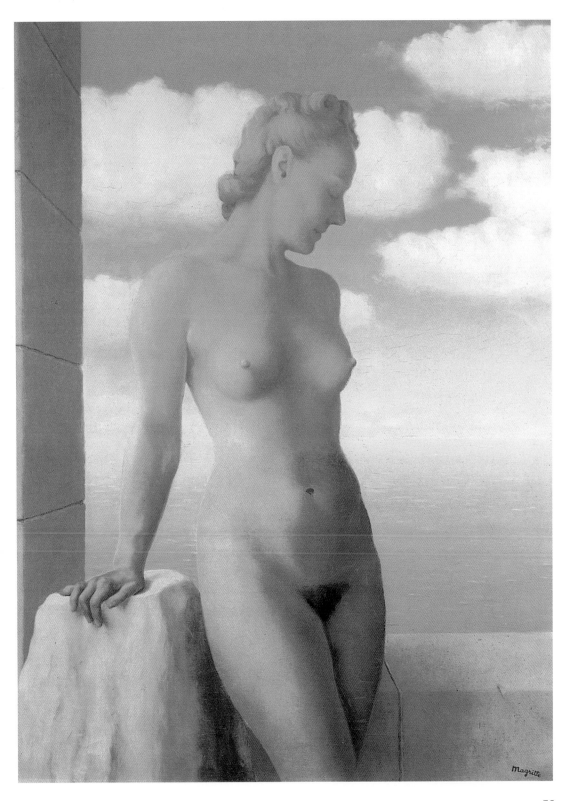

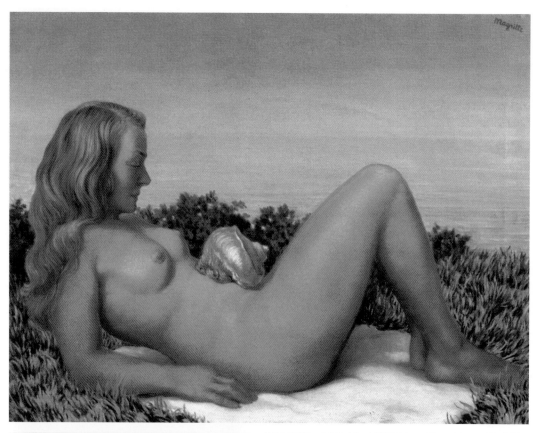

奧林匹亞　1948 年　油彩畫布　60 × 80cm　私人藏

E.L.T. Mesens 的畫像　1930 年　油畫　73 × 54cm
私人藏

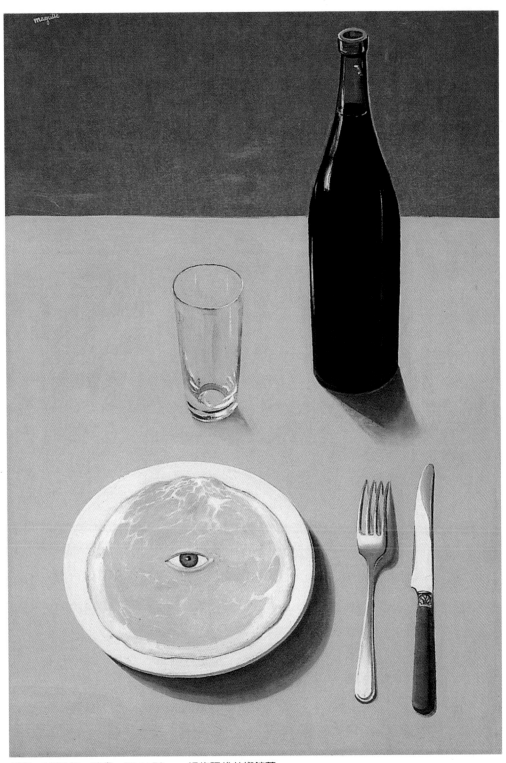

畫像　1935 年　油畫　75 × 50㎝　紐約現代美術館藏

在交際花的宮殿　1928-29年　油畫　54.5×73cm　紐約私人藏

爾普的生物形體擷取來的造型描繪。在〈不顧一切的睡眠者〉中我
們看到一個好像木乃伊的人，睡在一個上面有淺浮雕像棺材的木盒
子裡。〈在交際花的宮殿〉，一個女性裸體局部像是反射，或畫在
板子上掛在牆壁上，〈發現〉在馬格利特木紋主題下所製作的另一　圖見80頁
件畫作，一個女性裸體慢慢的融合進入木頭的紋理中。

　　恩斯特與馬格利特各自以不同的手法與方式，智識性的表達各
自的主題。我們很難具體的說出他們到底是如何的互相影響，但
是，他們共同分享著對「有生命的」與「無生命的」的興趣，也製
作了融合「動物與植物」、「結構上的及植物性」混種的物體。例
如馬格利特用的葉子——鳥（leaf-bird）圖像，恩斯特在一九三六年

不顧一切的睡眠者
1927年　油畫
115×80.5cm
英國泰德美術館藏
（右頁圖）

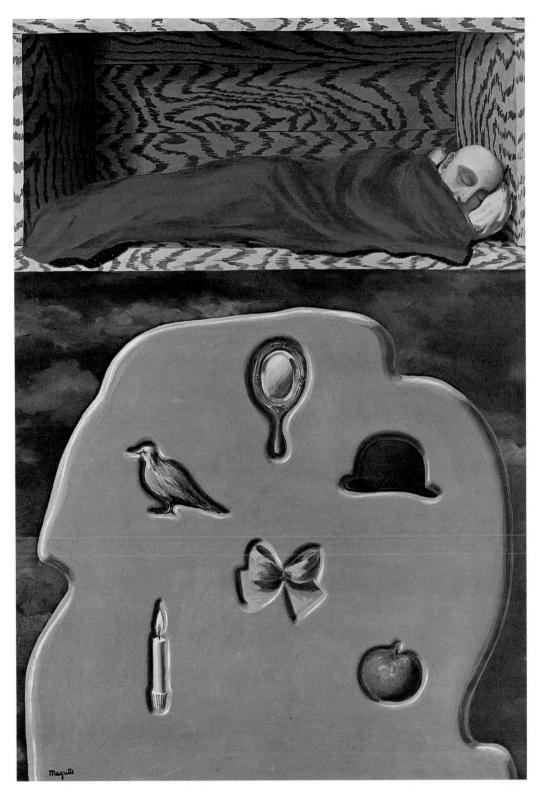

Magritte

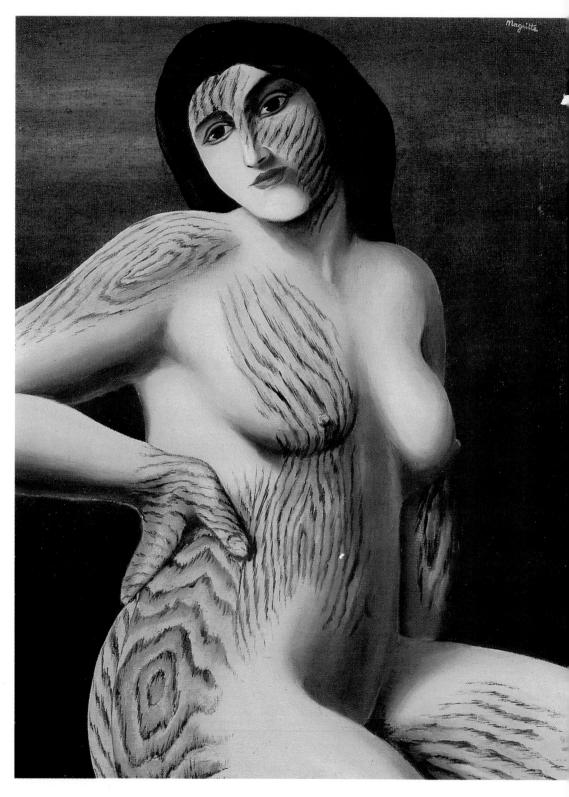

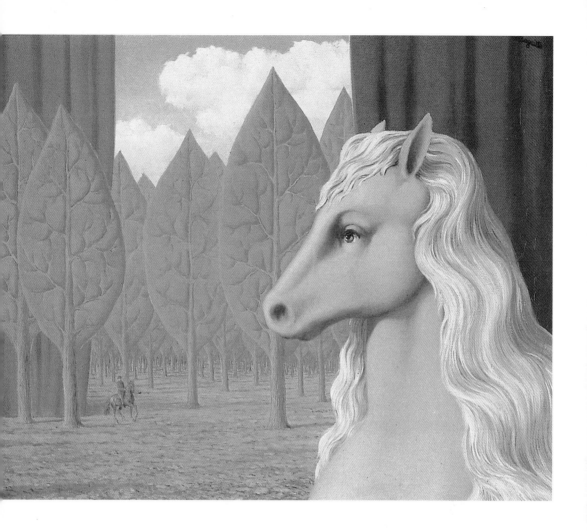

神秘的使者 1948年
油畫 60×75cm
私人藏

圖見82頁

畫的插圖等等。在這段期間，馬格利特有更多關於「情色」「戲劇性」表現的作品，如〈神秘的使者〉與〈事件的中心〉具有恩斯特的「新穎的拼貼」精神，而畫中有畫的表現，如〈在交際花的宮殿〉與〈伊卡爾斯的童年〉則比較像是受到了基里訶的影響。

獅子的形象

發現 1927年 油畫
65×50cm
比利時皇家美術館藏
（左頁圖）

〈思鄉病〉中伊卡爾斯（Icarus）的形象在畫中，變成站在橋上背上長著翅膀的男人，旁邊放置象徵恩斯特的「坐著的獅子」。然而恩斯特的〈貝爾佛特的獅子〉中所加入的獅子形象顯示出獅子的

伊卡爾斯的童年
1960 年 油畫
96.5 × 130cm
紐約私人藏

形象,不論是被恩斯特或馬格利特所運用,其實都是包含了更深遠的意義的,事實上,恩斯特或是馬格利特畫中獅子形象的來源,比較像是一種中古世紀比利時騎士盾牌上的章紋,或者是第二次世界大戰前流通於一九一四至一八年的硬幣圖案。這張〈思鄉病〉是馬格利特在一九四一年所畫,時值德軍佔領比利時之際。因此當我們將這張畫的內容象徵與時代背景並置時,獅子便成為一種國族情感象徵,而長翅膀的男人則像是嚮往自由的形象,而且這隻獅子一隻前掌向上翻起的奇怪姿態,除了在此可見並且也出現在〈旅行

恩斯特為「Belfort 的獅子」做的插圖 1934 年

思鄉病　1941年　油畫　100×81cm　布魯塞爾E.L.T. Mesens 藏

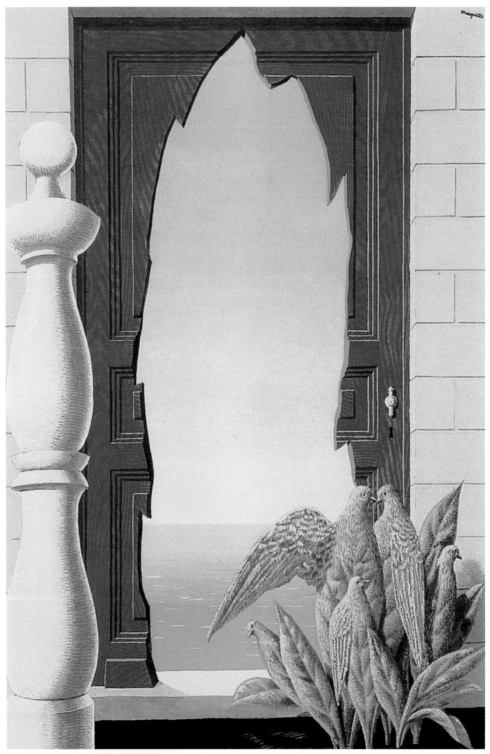

清晨　1942年　樹膠水彩畫顏料、紙　56×37.7cm　私人藏

旅行的紀念三　1951 年　油畫　84×65㎝　私人藏

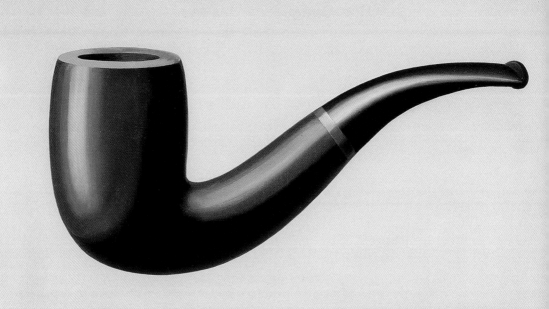

Ceci n'est pas une pipe.

的紀念三〉中。

　　馬格利特與超現實主義的關係在此時是離散的，他於是離開了
巴黎住在布魯塞爾，在那裡喬門斯（Goemans）在經濟上支持他，
不過他所擁有的畫廊在一九二九年時因意外而結束。值得一提的
是，馬格利特與超現實主義的發起人布魯東關係終止的原因；布魯
東是一位狂熱的反基督者，有一次馬格利特帶著喬爾潔特共同參加
他們例行的聚會，正值喪父之痛的喬爾潔特戴著祖母留給她的金色
十字架，似乎是在藉此尋求某種情感上的慰藉，不過當布魯東一見
到戴著十字架的她，便譏諷的評論道：「戴著宗教象徵的物品，所
代表的是最差的品味。」此言一出，馬格利特心裡極不是滋味，於
是二話不說帶著妻子離開，卻也造成他與布魯東從此關係的決裂。

形象的背叛
1928-29 年　油畫
54.4 × 72.5cm
紐約私人藏

86

千里眼（自畫像）
1936年　油畫
54.5×65.5cm
Isy Brachot 畫廊藏
布魯塞爾─巴黎

馬格利特下一個舉動，便是離開了布魯塞爾，一個他結交了許多超現實主義同盟的地方。複雜的情緒使得有一晚，當馬格利特與好友 Scutenaire 在一起時，他燒掉了所有記錄他「超現實主義時期」的信件、短文甚至是大衣外套，如果不是妻子的制止他恐怕會燒掉所有的東西吧！

人類的狀態

在馬格利特的畫中，「問題性」像是他用來連接「物件」及「象

徵」間的一種「特質」，合理化了獨特組合物件之間的邏輯對等關係，以及燃起屬於「具象觀看」的正當性。簡而言之，「危機」組構了他作品建立的過程。例如〈人類的狀態一〉圖中闡述了屬於三度空間的真實與二度的平面畫布間的矛盾。在這一個簡單的影像中，馬格利特為整個現代藝術的複雜系統下了定義，一種對於繪畫模仿自然傳統的貶抑。另一件重要作品〈文字的使用一〉玩弄著相同的意義；他指出「物體」與「物體的符號」間的不相連對等性，一種玩弄符號的「所指」與「能指」間錯亂的指涉關係。利用煙斗下方的「這不是一根煙斗」的說明，馬格利特喚起人們進入一個再現或表現的系統問題中。在以影像「足堪代表」物件的前提下，故意結合錯誤的語言使用，藉以彰顯文字與符號間不能完全等同的問題性。在此畫中馬格利特在煙斗下方寫下的「這不是一根煙斗」，顛覆了圖畫「再現」的意義（因為這隻煙斗並不能真正拿來抽），也同時質疑了文字「真實」（真的煙斗可以拿來抽）。（同樣擅於玩弄物件意義的杜象，當他在洛杉磯時卻在一隻真的煙斗上簽名，然後讓每一個人去抽它。）

文藝復興時期透視法的發明與繪畫結合，使繪畫得以在畫布平面中，建立虛幻空間深度的傳統，但是這種空間深度幻覺的製造，不久之後被照相機的發明所取代。因此，藝術已自「再現的幻覺主義」環境中，被「獨立存在的物體性」所取代，藝術作品不再需要利用與其他物件相似的方式來證明自身存在的意義，這是繪畫傳統雕塑實物長期衝突的過程。如美學家貢布里奇（E.H. Gombrich）所言：「這個世界不是平面的，但是平面的圖畫可以看來像一個真實的世界。」

「真實的窗口」到「畫中有畫」的隱喻

現代的繪畫概念，變成是一種除了自身的存在、展現之外，不需介入任何特定主題、事件的純粹表現，這種新的藝術可以被理解為融合了「藝術優先」的假設，正如早先文藝復興藝術所操控的「預設」一樣；文藝復興所認為的繪畫，像一扇反射真實世界的窗子，

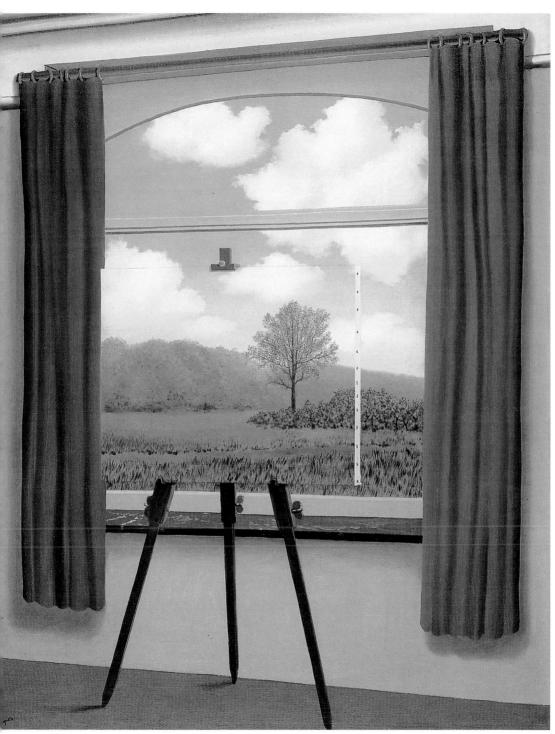

人類的狀態一　1933 年　油畫　100 × 81cm　私人藏

普通常識　1945-46年　油畫　48×78cm　布魯塞爾私人藏

而透過這扇窗我們可得見眞實。現代主義卻將畫的本身當成一個獨
立物體來看待。這種世代交替的觀念轉變，創造了藝術新的活動潛
力。針對這許多的想像，馬格利特以畫的背景表達了他的應對態
度。眞實與幻覺關係的發展，既非純然哲學亦非純然藝術上的問
題；馬格利特認爲文藝復興所主張的「再現」，是一種「約定俗成
的欺騙」，而立體派也花了許多時間對抗這種「欺騙眼睛」的傳統
表現，而且以剪下的報紙貼在畫布上的時候，就是以「愚弄精神」
（trompe-l'esprit）取代了「愚弄眼睛」（trompe-l'oeil）。因此才有畢
卡索「不但是我們（立體派）試著代換眞實，『眞實』已不再存在
於物體中。眞實存在於繪畫自身當中」這種說法。這種將眞實物件
（拼貼）入畫的方式，成爲二十世紀的「幻覺主義的形式」。「繪畫」
與「繪畫所再現的」之間的關係已不再堅不可摧，馬格利特的畫也
以哲學角度思考了這些問題。

　　哈洛・羅森伯格說：「藝術作品，越來越像是『加諸在世界的

甜美的真相　1966年　油畫　89×130cm　私人藏

事物之上』，而非像是一種對存在事物的反射。」眞實、幻覺二元論，也不斷在馬格利特作品中被思考著。另外我們看到瓊斯的〈描繪的鑄銅〉，一個用彎曲的鐵片組合成的立體物件，卻給我們「罐子」的印象，這全都是因爲它是（三度空間）立體的，是「在空氣中的集合體」，所謂物理上的「全息圖」（The hologram）：是一種

瓊斯　描繪的銅　1960年
14×20.5×11.5cm

幻覺藝術的雙重混合體，在此「影像」是一種表面的眞實，三度空間的物體充其量也只是一個幻覺罷了。自瓊斯及畢卡索以降所發現的幻覺主義問題，都被馬格利特以充滿想像力的方式反映在畫中。〈普通常識〉在這裡，一組靜物，與其說是被「畫」入畫布中，馬格利特寧可將之視爲「放」在一張空白裱好框的畫布上。二十世紀藝術正是由物體的三度空間，與畫布的二度平面關係的難題而展開的。

〈甜美的眞相〉馬格利特以不同方式表現物件

的問題。這張畫是畫一組靜物放在鋪了桌布的桌子上（自達文西〈最後的晚餐〉而來的靈感），不過它們卻是畫在大牆上，暗示的是靜物的「非實體感」，藝評家格林伯格說：「這是造成繪畫使自身抽象的原因」，也就是說，當繪畫已放棄爲了描繪出三度的空間感幻覺而努力時，它的空間便成爲二度的、平平的，三度的物體自然也不可能存在於畫中，這也是馬格利特這張畫所企圖提出的問題！〈人類的狀態一〉所玩弄的是以「畫中有畫」對文藝復興的「眞實的窗口」的絕妙對應。在這張畫中我們看到兩種交互作用關係的現象發生在「主觀」「客觀」分界面中——一種在「內在」「外在」世界意義間的區分。

「窗」的解決方案

馬格利特表現的這種主客觀間之交互關係，暗示了他來自於哲學的思考；「思想從何發生？」他好像在如此的問著。從影像的矛盾，與對思想本質的思索而生。「思想自頭腦而生」看來是個合乎邏輯的答案。湊巧的是，維根思坦也曾碰觸相同的問題，並以筆道出此答案合乎文法的誤解。因爲維根思坦認爲，「圖式的本質特徵是其邏輯特徵」。要透過對語言的邏輯分析，來消解傳統意義上的哲學。雖然沒有任何證據顯示馬格利特曾讀過維根斯坦，但是當維根斯坦在劍橋大學的三一學院當研究員，口述《藍皮書和褐皮書》時，也是馬格利特完成〈人類的狀態一〉、〈傍晚的墜落〉的時候。〈人類的狀態一〉與〈傍晚的墜落〉都實驗了人類「心智層面」的「內」「外」關係。雖然以上所言是〈人類的狀態一〉所玩弄的主題，但它同時牽涉到「具象的觀看」。它們都根基於一九二六年所做的〈傍晚的癥兆〉。馬格利特自己所說：「〈人類的狀態一〉是對『窗』的問題之解決。」「我站在窗前，從房間內往外看，這張畫表現的是完全被『畫』自室內往外，與自戶外向內兩個不同角度所擋住的風景，對一個觀者而言，『內外』景色可以同時的存在著，就像這張畫既存在於室內的畫中，又像存在於窗外的眞實風景中，這便是我看世界的方式：將內在經驗外化。」同樣的，我們有時處於過去事

傍晚的墜落　1964年　油畫　160.5×114cm　私人藏

物之中，但也同樣地存活於現在。時間與空間失去再定義的意義，它只是我們每天經驗的一種「詮釋」而已。另外，在馬格利特畫中，門與窗子扮演著相似的功能，他的〈遼闊的玻璃〉喚起我們對杜象〈新的窗戶〉的注意。杜象那用黑色皮革蓋住的窗格，像在吸引人的好奇，想一窺究竟，而馬格利特的窗子，左半邊出現的天空景色同時像是畫在窗戶上的圖案畫，又像是反射自窗外的景致。畫的本身挑戰了這些可能的邏輯，但是當我們觀察到右邊那一半的窗戶時，微微打開露出的黑色內部空間，又剎那間推翻了自左邊觀察所得。

遼闊的玻璃 1963 年 油畫
175 × 115cm
美國德州萊斯大學藏

圖見 96 頁

門的主題

　　〈意想不到的答覆〉、〈多情的透視〉便直接處理關於門的主題。不管門是什麼樣的材質或形狀，有一點很重要的，那就是它們似乎都是「可穿越的」。馬格利特說：「門可以在風景中正常、上下顛倒的打開或直接在其上畫上風景。不過我們試試別那麼模稜兩可：在門旁邊的牆上打個洞，便又成為另一扇門，那麼何不讓這完美的偶然結合，在門上鑽洞使二者合一。洞的存在，對門來說是再自然不過了，我們透過這個洞看到黑暗……」關於「人類的狀態」馬格利特又做了更多更多元觀點的作品。〈抄襲〉則是他用雙重影像的手段，綜合「內」「外」的經驗，將花束內部被充滿樹的草地所取代，人心智層面的內外同時發生於圖像中。

圖見 97 頁

雙重影像的運用

　　馬格利特的「雙重影像」（double-image）運用，與另一位也同樣使用這樣表現手法的超現實主義畫家達利相比，則顯得含蓄多了。達利是在一種刻意誘發偏執性的領域中表現，而馬格利特則是將之視為一種隱喻的知識工具，如果以符號學的觀點來看，馬格利特也像在質疑著語言符號中能指（語言符號）與所指（對象物）之間的絕對從屬指涉關係。另一件與「人類的狀態」相同主題的作品

杜象 新的窗戶
木條、玻璃 1920 年
77.5 × 45cm
紐約現代美術館藏

多情的透視　1935 年　油畫　116 × 81cm　布魯塞爾私人藏

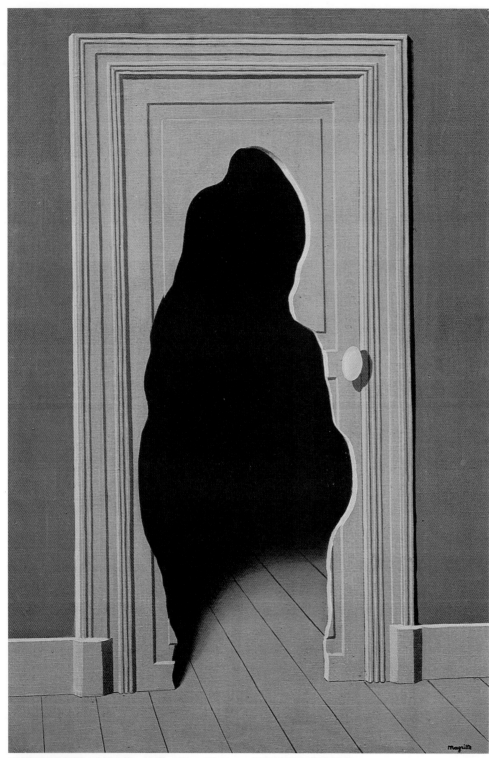

意想不到的答覆　1933 年　油畫　82 × 53.5cm　比利時皇家美術館藏

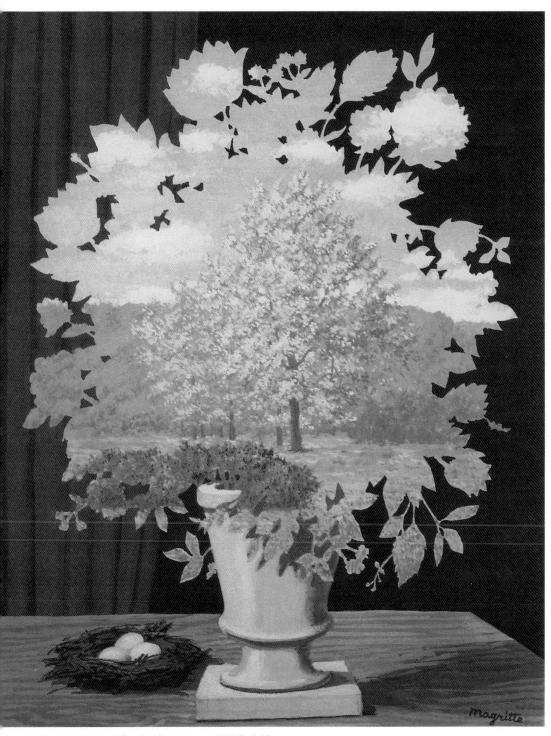

抄襲　1960年　油畫　32×25.5cm　紐約私人藏

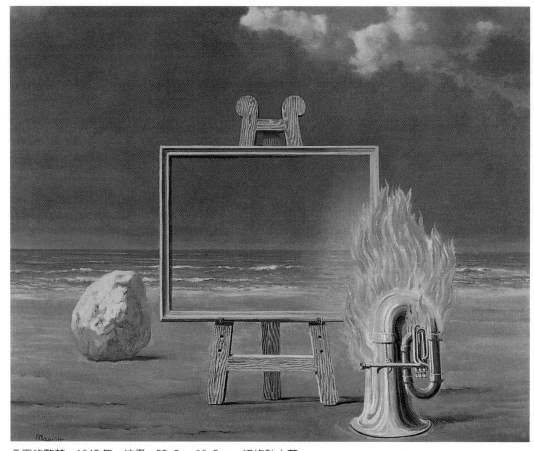

公平的監禁 1947年 油畫 55.5×66.5cm 紐約私人藏

〈公平的監禁〉以不同版本但同樣圍繞著具象觀看的主題。這張畫中
出現了另一個他常用到的畫面元素 —— 低音喇叭（tuba）；一個在火
燄中的低音喇叭。首先我們要了解馬格利特的畫中總是有一個「原
生性象徵」存在，一種像代表了所有現象中的天啓，與「善」及「惡」
同時出現的一種「背反」，如黑格爾提出的「正、反、合」論述一
樣。

火的元素

「火」在馬格利特的作品中所扮演的角色永遠像是一種介於「無

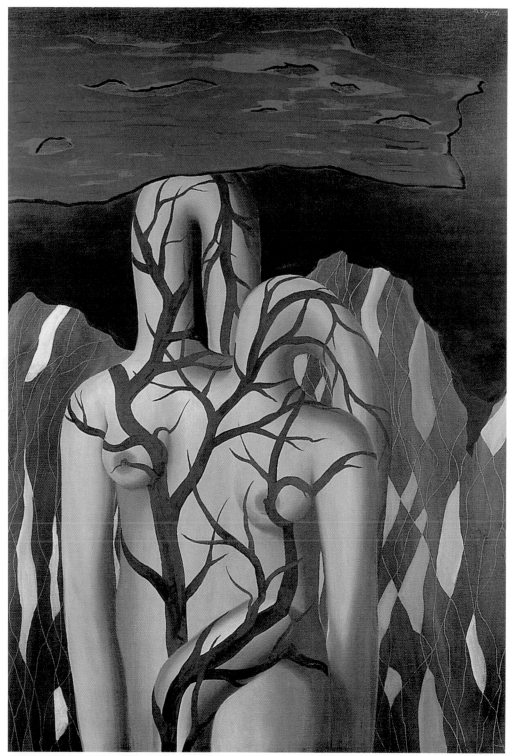

風景　1927年　油畫　100×73cm　私人藏

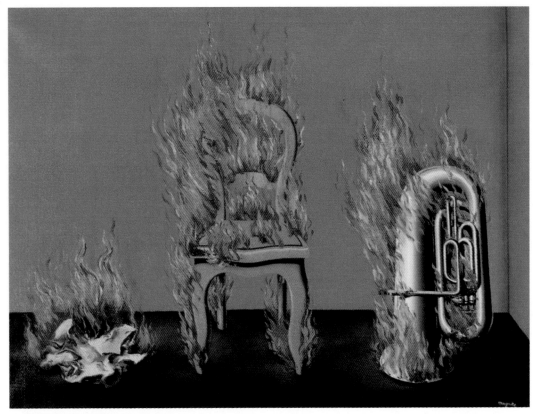

火梯　1933年　油畫　54×73cm

生命」與「有生命」之間過渡的角色，像是宇宙的神秘現象之一。
回到低音喇叭的原始意義來看，它所代表的是一種「不安靜的」「發
出聲響」的意義；當它身在火中，看來的感覺是更火上加油的增加
了它的不安定感。在〈火梯〉中所試圖闡述的則是我們的一般經驗
所告訴我們，紙、木頭、椅子是很容易燃燒的物件，但低音喇叭則
不然；更甚者，一個著火的小孩，以馬格利特的說法是「絕對比與
我們距離遙遠的植物著火，更能引起我們的注意」。〈公平的監禁〉
中，低音喇叭的火光「反射」在「畫布」上，「畫布」被描繪得像
是一片光滑的玻璃，我們再次被帶入一種概念中，即文藝復興時期
將畫的意義比擬爲「眞實的窗口」的隱喻。〈瀑布〉中出現的畫中
有畫的主題是將森林放置於樹叢中的畫架上。與「人類的狀態」不
同的表現是，馬格利特不再針對「眞實」這個主題打轉，而是好像

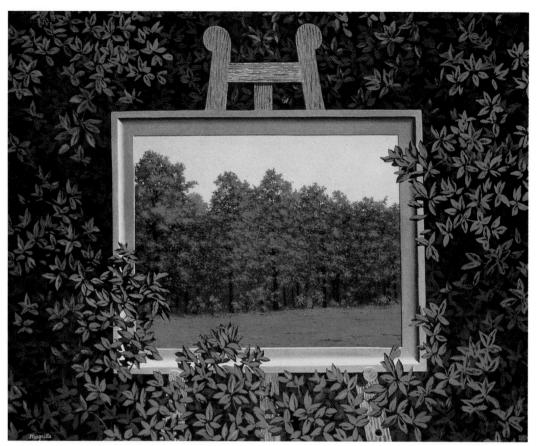

瀑布　1961年　油畫　81×75cm　紐約私人藏

反映了眞實背後的「超越合理性」（supra-sensible）。馬格利特寫
到：「兩個表現的不同特質（畫中有畫／樹葉）是在一種空間性的
秩序，但是它們與空間性秩序的關係終止於只能在『思慮』層面看
到的事物關係中，並且能使我們同時身處於森林之中又同時遠離
它。而我甚至利用畫題指出『思慮』毫無疑問的像瀑布一樣。」馬
格利特處理火或其他元素的態度，可以說是帶有一點兒「神秘經驗」
的。

對物體的看法

　　一九二五年受基里訶及默片影響下的另一個階段，馬格利特開

始系統化追求「令人昏亂」的詩性效果。與羅特列阿蒙
（Lautréamont）的意外遇合，影響超現實主義者甚巨。馬格利特所謂
的「令人昏亂的效果」其實是自真實世界借物，然後將它放置在物
體本身的能量之外，將物體自其常理所處的來源處割裂開，自熟悉
的另一處尋求關係，這是超現實主義者的最大成就。透過這樣的過
程，擴大了我們對物體的體驗。對超現實主義者而言，思索物體為
一個「被再創造的」而非「被再現了」的具體真實，是他們對物件
的基本見解，從並列兩樣不相關的物件來預期其相似性，一種「奇
妙的並置」。波特萊爾（Baudelaire）對想像力的觀念為「一種近乎
神聖的機能，它能一次收盡所有，完全不需憑藉哲學性程序的事物
間內在及神秘的關聯，互相聯繫及類同」。無論如何，這種觀點對
馬格利特來說是「人所無法完全超脫的」。一九六二年所做的素描 圖見 189 頁
顯示了他的這種想法。就算是一般日常生活所見，都存在著許多不
同物體間的關聯性等待發現，如籠子與蛋、樹木與葉子等。這些都
涉及了馬格利特對特定心理的或形態學方面研究的證明；是單一無
可轉換物體的詩性意義。因此，馬格利特不再運用超現實主義所慣
用的「並置不相類似物件」的手法，而是去發現物體彼此間的「隱
藏親近性」，在這樣的思考下製作的作品有〈紅色模型〉腳與鞋子
的關係，〈人類的狀態一〉畫與風景的內外模稜兩可空間，〈強暴〉 圖見 104 頁
女人臉的五官與身體，透過這些作品的呈現，我們體驗了馬格利特
屬於自己的方法學。

喚起物體的問題性

　　喚起物體的問題性這種做法是針對馬格利特個人複雜的心智運
作而來的，這時的馬格利特更加嚴格的控制整個畫作製作的計畫與
過程。這種方式自然與超現實主義的自動性過程大異其趣。這時期
的馬格利特，會在紙上畫下他對物體的思考與假設性的素描，一直
到他找到答案為止。幾乎在每一件馬格利特的畫作中都可以發現潛
藏的「黑格爾主義」：否定的辯證論，所謂的「問題性」如〈意想
不到的答覆〉與〈人類的狀態一〉所見的，是象徵馬格利特終其一

紅色模型　1935 年
油畫　72 × 48.5cm
布魯塞爾私人藏
（右頁圖）

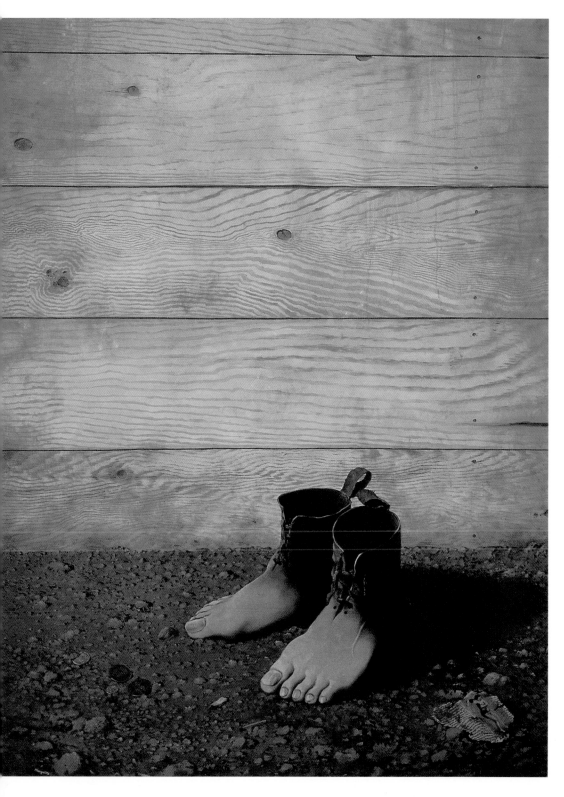

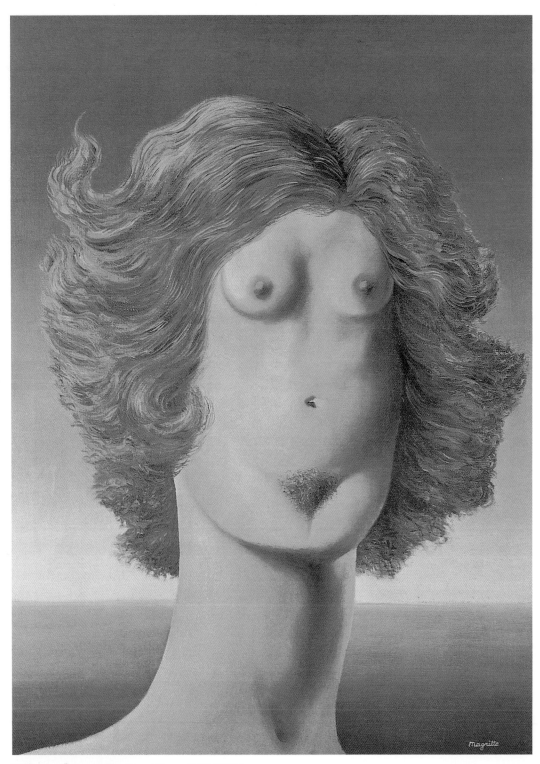

強暴　1945 年　油畫　65 × 54cm　馬格利特藏

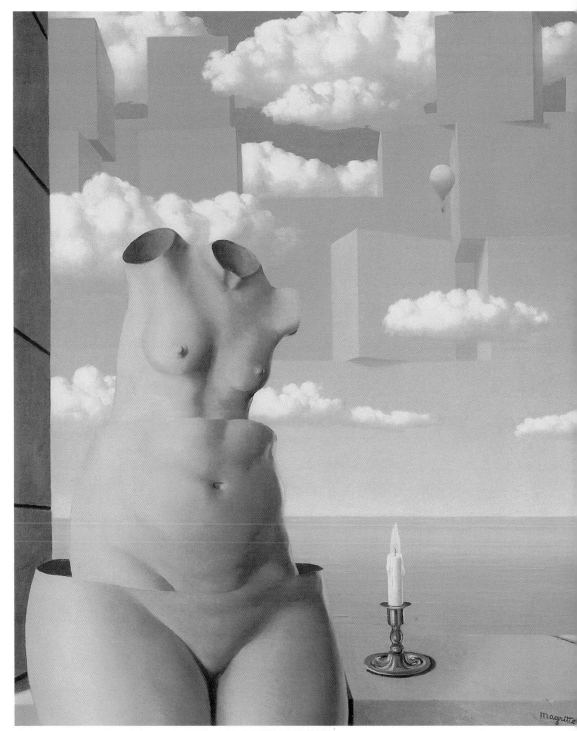

誇大狂 1948-49年 油畫 100×80cm 華盛頓赫希宏美術館藏

對 Alphonse Allais 的崇敬　1964年　油畫　35×53.5cm　私人藏

生所追尋的企求。一九三六年的一個晚上，「我在一個房間醒來，
有一隻鳥在籠子裡睡著了。不知是什麼原因，讓我將『鳥』看成
「蛋」。這次驚奇的經驗，誘發我對兩個相似物件（鳥／蛋）的詩性
及神秘性的領略。之前我所著重的是兩個完全不同物件的並置方
式。不過，並不是每一個物體的關聯，都能像『鳥／蛋』如此的被
預先決定的顯現。因此，要找出物件間的潛在關係，必須透過物
體、在我意識黑暗面與之相關連的事物，然後伴隨物件的曙光便隨
之出現。」馬格利特如此寫道。因此馬格利特的畫中影像常常是透
過冗長複雜的調查、計算所產生的結果。例如爲〈優雅的狀態〉所
做的四張素描中，我們可以看到腳踏車是如何的在最後與雪茄產生
了物體的「潛在關係」。〈優雅的狀態〉與〈對 Alphonse Allais 的

暴風雨之歌 1937年
油畫 63.5×54cm
私人藏

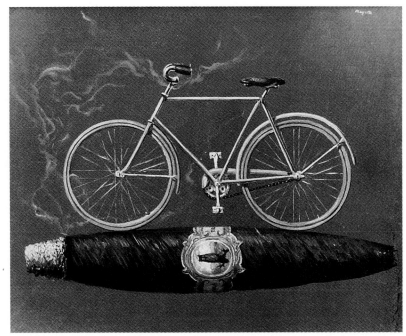

優雅的狀態 1959年 油畫 50×61cm 紐約私人藏

崇敬〉中，關於雪茄的描繪，是沒有實物體積量感的，馬格利特於
是說：「你所看到的不是一根雪茄，而是一個雪茄的影像。」所以
〈文字的使用一〉的煙斗，自然也「不是一根煙斗」，馬格利特在畫

圖見190頁

中如此寫著。在〈一點白蘭地的靈魂〉素描圖中根據他的推算，一
個物體中隱藏著另一個「其他的」，以這個小提琴為例，「所需的
是一個白色領帶、硬挺的領子、一點點白蘭地的靈魂。」他說。有
關於打結的想法在其中被暗示出來，最後互相交錯的階段中，小提
琴被打結進一個女孩的髮繫蝴蝶結中，並同時被蛇所環繞，推論的
結果變成這個結打開變成一個小提琴家襯衫硬領上的領結。

　　可見的世界中，物體間的互相變化、流動，使物體間的存在關
係不再依賴於物體的原本知識及觀念。以黑格爾的話來說，它們自
成為一「具體的宇宙」。於是，「雨」的問題便成為〈暴風雨之歌〉
中所製造的一個在陸地上有著暴風雨密佈的下雨風景，以及〈強暴〉
以女性身體的胸、肚臍、性器官分別代表眼、鼻及嘴的「女性問
題」，一種意識的性愛隱喻。不過馬格利特有時也會以單一的景象

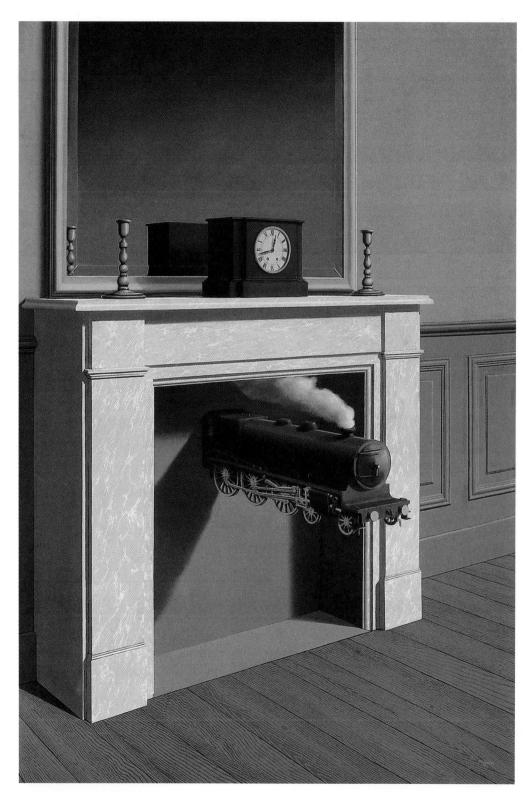

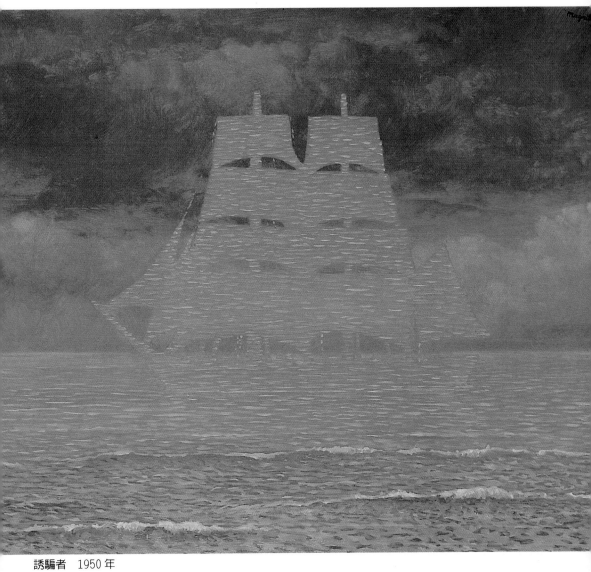

誘騙者　1950年
油畫　48.5×58.5cm
私人藏
　　　　　圖見111頁

時間的凍結　1938年
油畫　147×99cm
芝加哥藝術學院藏
（左頁圖）

呈現出像〈神的怒吼〉這樣的作品，以及如〈時間的凍結〉迷你火車頭自壁爐穿越的一種意外突然的景象。簡單的說，馬格利特影像的動力來源基礎在於事物「正常狀態」之外的可能性潛力，所謂的自由場域，玩弄真實本質的矛盾，使他向「一件事」能成為「兩件事」的可能性前進；〈誘騙者〉中風雨中出現船的形狀，〈抄襲〉花束內部為風景所取代。於是「外」與「內」、「這」與「那」綜合成一體，在人的心智層面深知的相異對比。

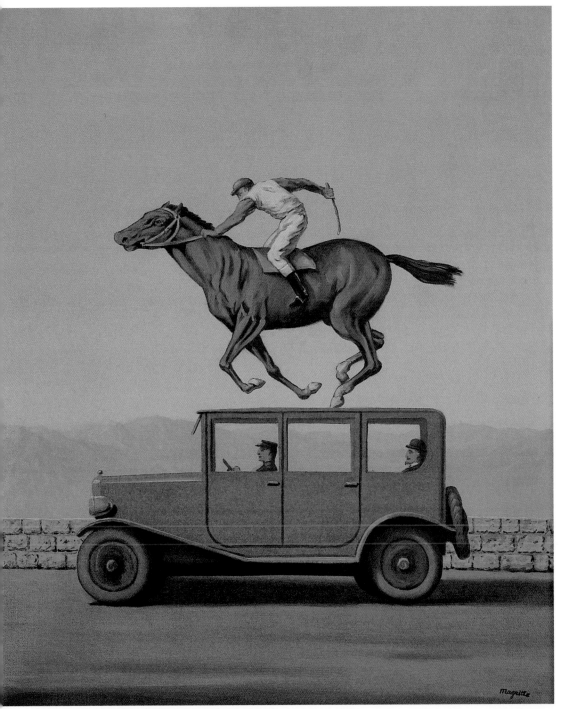

神的怒吼　1960 年　油畫　61 × 25cm　私人藏

透視 II：馬奈的陽台　習作（局部）　1950 年　油畫　81 × 60cm　Isy Brachot 畫廊藏　布魯塞爾—巴黎
（左頁圖）

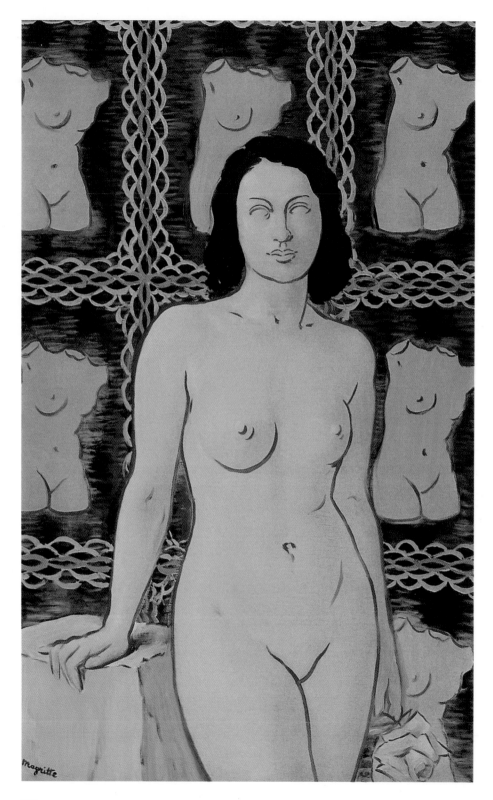

世紀傳說　1948年　膠彩　25×20cm　私人藏

西班牙瓦倫西亞城的Lola　1948年　油畫　98×60cm　比利時皇家美術館藏（左頁圖）

海瑞‧托爾克塞納（正義已被伸張） 1958 年　油畫　40 × 30cm　比利時美國教育基金會（海瑞‧托爾克塞納所贈，目前藏於比利時美術館）

夏日　1963年　膠彩、紙　35×26cm　私人藏

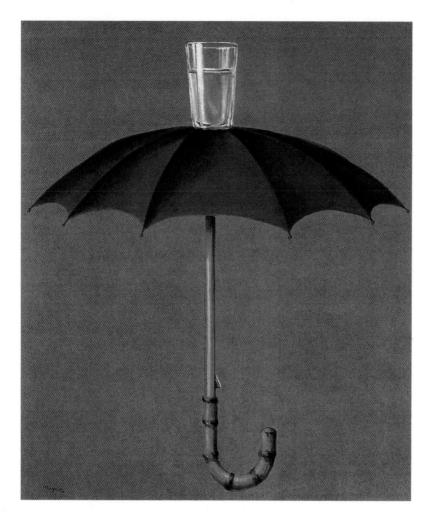

黑格爾的假日
1958年　油畫
61 × 50cm
Isy Brachot 畫廊藏
布魯塞爾—巴黎

有效的組合

　　〈歐幾里德的漫步〉將影像以「筒狀」簡約了「塔」、「街道」
二元的結構為一。或者也正如在〈光的國度〉中，地面的「黑夜」與 圖見 123 頁
天空的「白晝」之共置。馬格利特說：「我最近在思考，如何表現
『一杯水』的重要，於是我開始以線性筆觸畫許多的杯子。最後經過
了也許一百或更多張的素描後，這些線條終於慢慢集結為雨傘的形
狀。但要如何表現雨傘的特質呢？這時我想到黑格爾，他想必十分
感興趣！因為我將他的『正反合』給畫出來了！他可不用再擔心他
的正反合可以休息一下，因此我叫這張畫〈黑格爾的假日〉。」馬格

約漫步　1955 年　油畫　162.5 × 130cm　明尼亞波里藝術學院藏

迷惑的領域　1953 年　壁畫　430 × 7130cm

迷惑的領域　1953 年　壁畫　430 × 7130cm

無知的精靈　1957 年　壁畫　240 × 1620cm　藝術皇宮收藏

利特可幽了黑格爾一默（因爲杯子（內）接水／傘（外）擋水，二
者組合成此畫）。

　　維根斯坦以「心理及物理的眞實不同」，解消了所謂心物二
元，馬格利特則有系統的破壞物質世界的教條主義。馬格利特的畫
中，意識世界的偶然境地轉化爲單一的一種意志，〈Argonne 的戰　圖見 120 頁

役〉原本沉重的石塊脫離地心引力，如浮雲般飄搖直上，與他多數
作品玩弄的二元模稜兩可形式一樣，這張畫打破的是我們對空間的
感覺。

　　這種經驗的多元組合意義，在時空度量上像是「觀者」與「現
象」間的關係，正如愛因斯坦的物理「相對論」破壞牛頓純粹的空
間與時間理論。相對論代表了宇宙各種角度的穩定及可預期的終

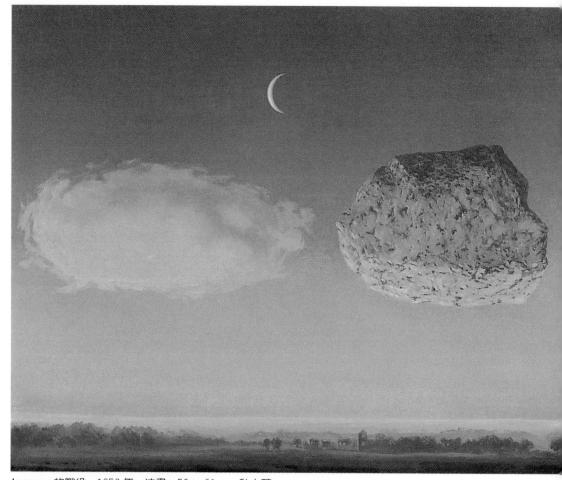

Argonne 的戰役　1959年　油畫　50×61cm　私人藏

止，轉換了歐幾里德的「所有東西皆精準，可界定及不變」成為一種動力的宇宙，在這個範圍內所有東西是彼此相關連、變動及處於過程中的。馬格利特模稜兩可的結合了「準確」與「不確定」的性質，如現代物理所遭遇的問題一樣。

自然界動植物的「適應」現象

　　石頭是不會動的，馬格利特利用這一個事實，在畫中反轉了活生生的世界。在他一系列「石頭」主題的畫作中，畫中世界所有東

庇里牛斯山上的城堡
1959年　油畫
200.3×145cm
紐約以色列美術館
（右頁圖）

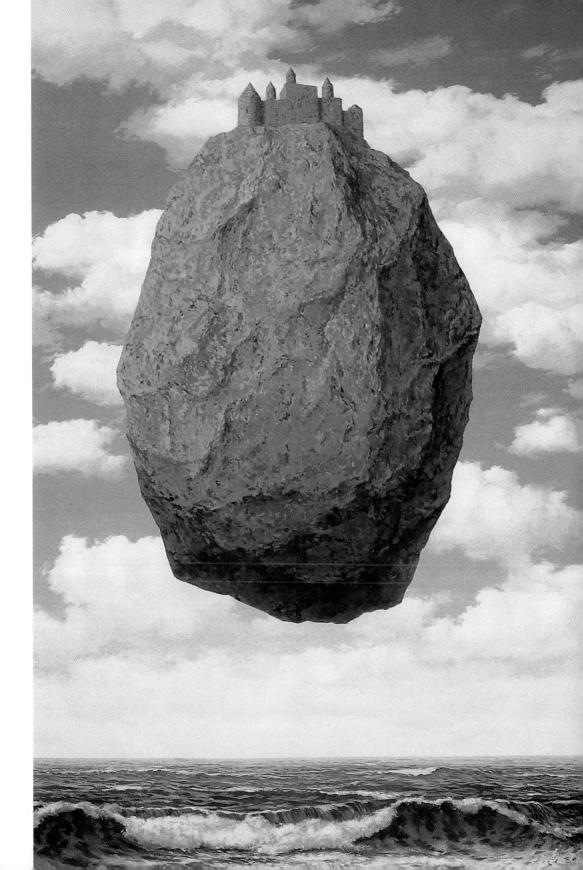

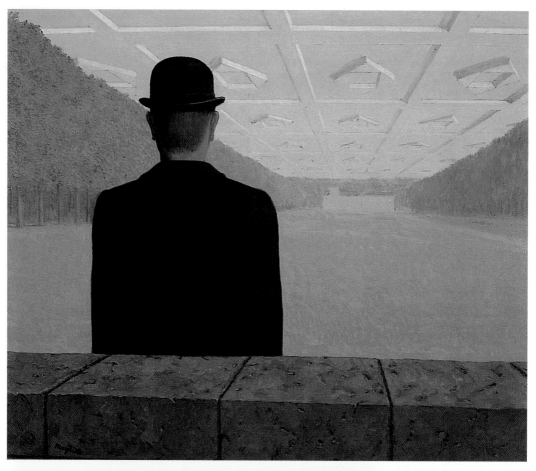

偉大的世紀 1954年
油畫 50×60cm
德國蓋爾森基興市立
美術館

快樂之手 1953年
油畫 50×65cm
Isy Brachot 畫廊藏
布魯塞爾—巴黎

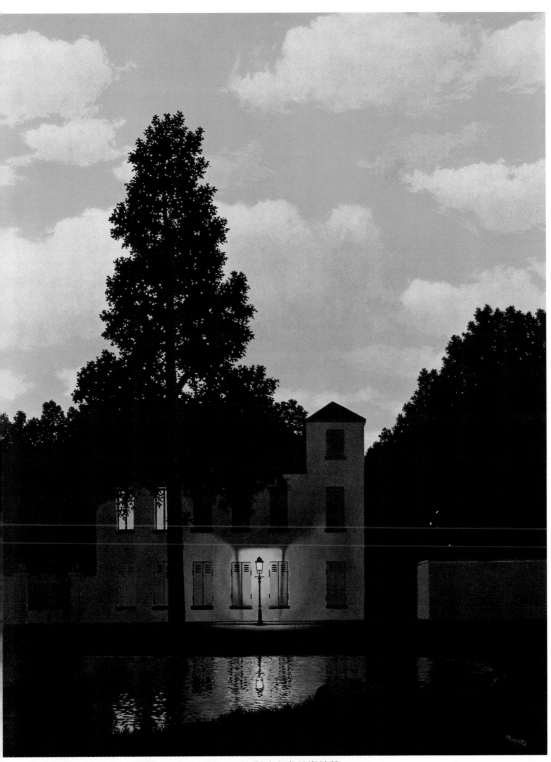

光的國度　1954年　油畫　146×114cm　比利時皇家美術館藏

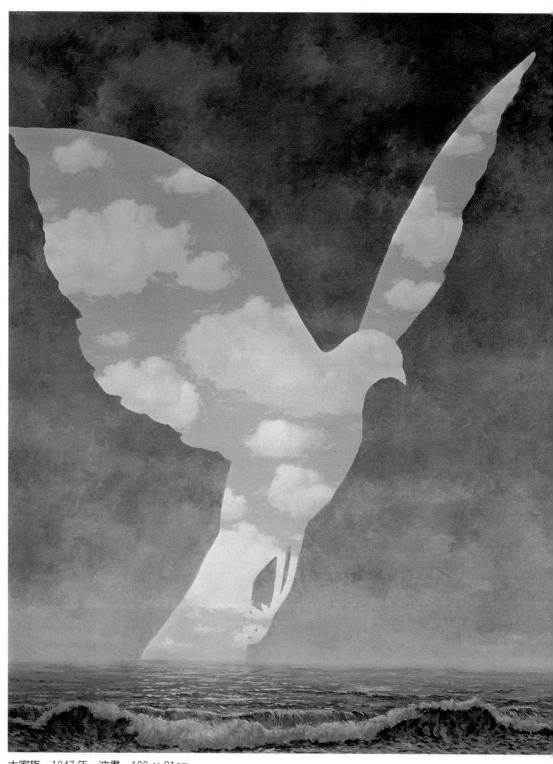

大家族　1947年　油畫　100 × 81cm

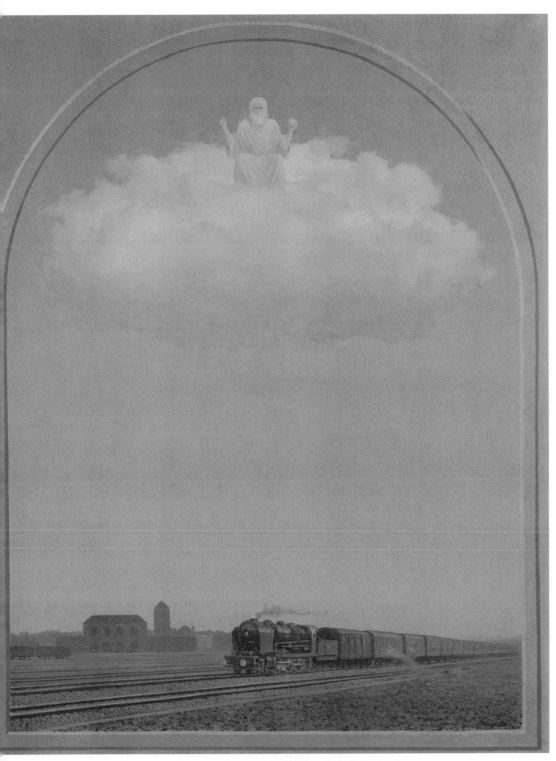

夜鶯　1962 年　油畫　116×89cm　Isy Brachot 畫廊藏　布魯塞爾—巴黎

最後的步行　1950年　油畫　50×60cm

西都完全的變成石頭。〈旅行的紀念〉所描寫的像是發生了一場看
不見的災難過後，完好安排的客廳場景反轉變成一個礦物的境界，
在此石頭可以是有性別之分及像人一樣「可聽」「可看」具有感知能
力的「擬人」。另一幅〈旅行的紀念三〉則是畫的是馬格利特的朋
友為模特兒穿著大衣外套，拿著書的男子。這種「活生生」與「無
生命」的界定對布魯東而言，似乎像是一種可以「存在」於任何地
方的想像力。無論如何，這種看似不可信的事件，反映出馬格利特
對自然界中不可理解潛在力量的興趣。

圖見85頁

　　自然界動植物的「適應」現象，不管是「保護色」或其他形式，
也都成為馬格利特運用表現的靈感來源之一。〈最後的步行〉便記
錄了石魚的樣態，〈眼淚的散落〉、〈自然之優美〉所說的則是在
非洲南部沙漠一種長著厚厚的葉片且多汁的植物，為了躲避鳥類或
其他動物的啄食而長著像石頭的紋路，因為與石頭相像因此有「活
化石」之稱。自然界中其他的類似「自我保護」或「適應」行為還
有在非洲南部的一種歐夜鶯，牠會在樹枝的末端築巢孵卵來避開敵

圖見128頁

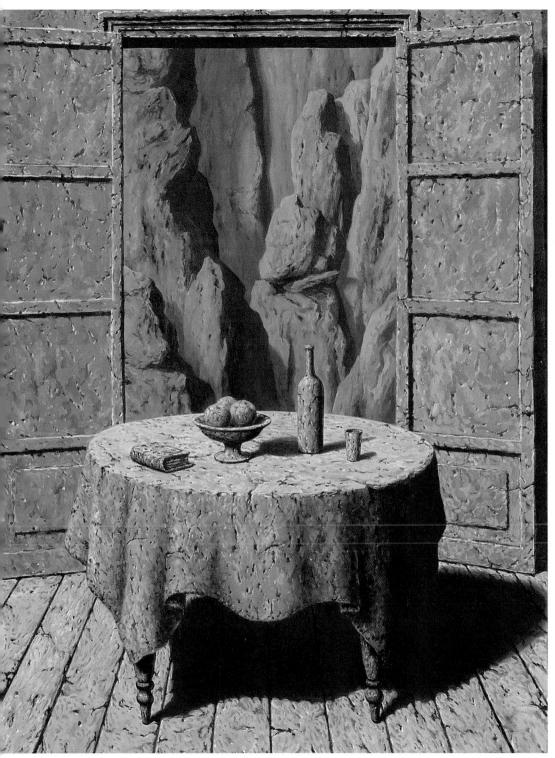

旅行的紀念　1951 年　油畫　80 × 65cm　私人藏

自然之優美 1963 年 油畫 55×46cm 布魯塞爾私人藏

解釋　1952年　油畫　46.5×35cm　紐約私人藏

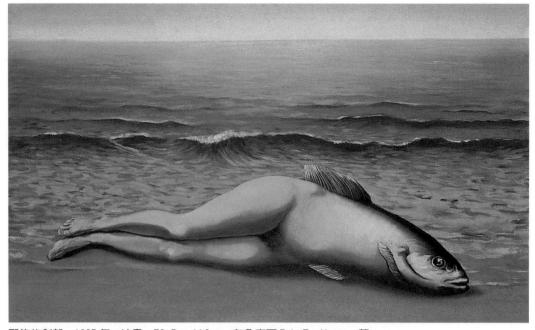

聚集的創新　1935年　油畫　73.5×116cm　布魯塞爾E.L.T. Mesens 藏

人的耳目。白天牠還會保持頭往上揚的動作並且一動也不動，讓別
的動物以爲那只是樹枝的延續部分，進而達到欺敵的效果。蝗蟲模
仿枯葉，毛毛蟲僞裝小樹枝，以及在亞馬遜河流域甚至有一種外形
像枯葉的魚，當牠準備獵食時會被以爲不過是片自樹上掉落在水面
的葉子，鬆懈獵物的注意力。這種種都是自然界自己所製造的奇蹟
的例子。

科學上的假設到詩性的邏輯

　　馬格利特畫中的謎樣影像，既像是自科學的假設轉移而來，也
像一種近似詩性的邏輯。〈紅色模型〉這個影像，我們剛開始所察 　圖見103頁
覺到的是一人的雙腳，然而透過與靴子的異種混合轉變卻成爲另一
種物件。關於鞋子的問題性，馬格利特在他的自傳文中提到：「鞋
子的問題展現了原生野蠻的事情，透過習慣的力量轉移爲『可接受
的』，多虧〈紅色模型〉人類的腳及一雙皮靴的結合自怪物似的樣

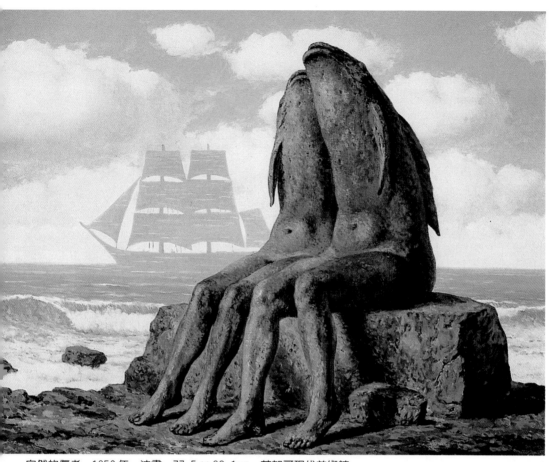

自然的傷者　1953年　油畫　77.5×98.1cm　芝加哥現代美術館

圖見129頁

態被提升到現實中。」在這件作品中，容器（靴子）與填裝物（腳），互相穿透融合創造出一個新的物體。〈解釋〉的胡蘿蔔與瓶子混合製造了「令人昏亂的」新合體。〈聚集的創新〉人的下半身與魚頭結合創造了「人魚」的新樣貌，顛覆了我們刻板印象中人身魚尾的人魚印象。對馬格利特而言，「畫」是不會自行結束的；它擁有一種闡述等待回應的含義，如此一來物件可以發揮它最大的作用而存在著。而關於馬格利特對物件的危機表現，我們可以歸納爲以下幾種表現形式：「孤立」，物體被放置於它原本所屬的界域之外；「修正、變異」，例如將人變成木頭或石塊質感，又或者是石頭浮上天空的表現；「異種混合」，如腳與靴子、胡蘿蔔與瓶子或人與魚；

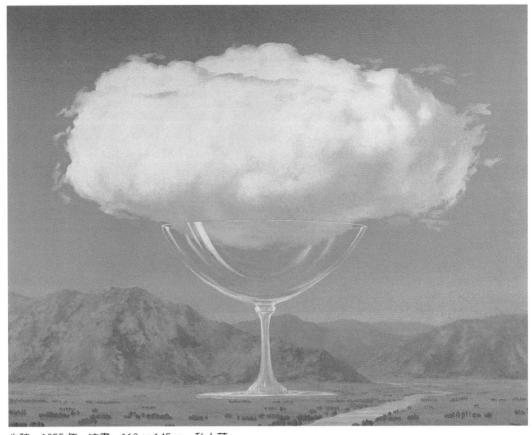

心弦　1955 年　油畫　112 × 145cm　私人藏

〈心弦〉，尺幅、安置或本質的改變所創造的不調和；「石與雲」，
意外遭遇的刺激；雙重影像爲視覺的雙關語，例如〈Argonne 的戰
役〉、〈Arnheim 之地〉、〈誘惑者〉；模稜兩可，哲學性的二元對
立平衡了「雨傘」及「玻璃杯」的影像意義；觀念上的兩極對比，
更改時空經驗與交互穿越內外影像，〈抄襲〉中的外在風景及室內
花束。

文字的使用

　　馬格利特一系列的「文字與圖像」畫作表現出除了他對哲學看
法的獨特表現之外，也可看出他對於文字有某種程度的「忠誠」。

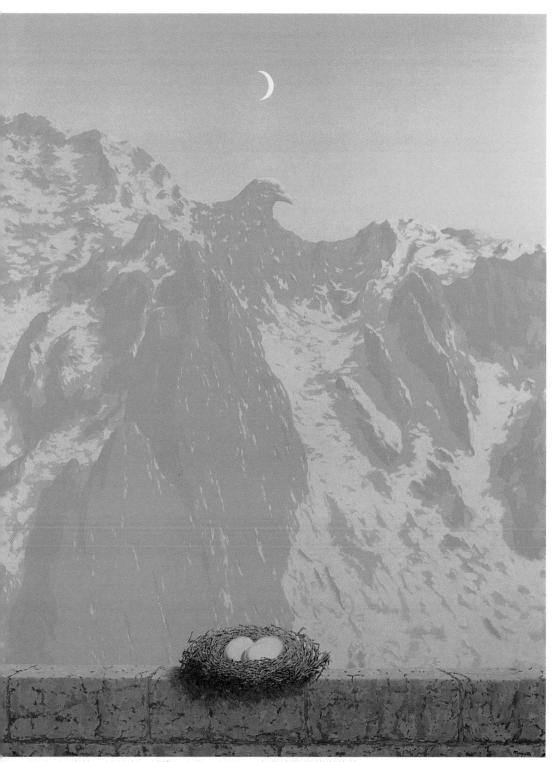

Arnhein 之地　1962 年　油畫　147 × 114cm　布魯塞爾馬格利特藏

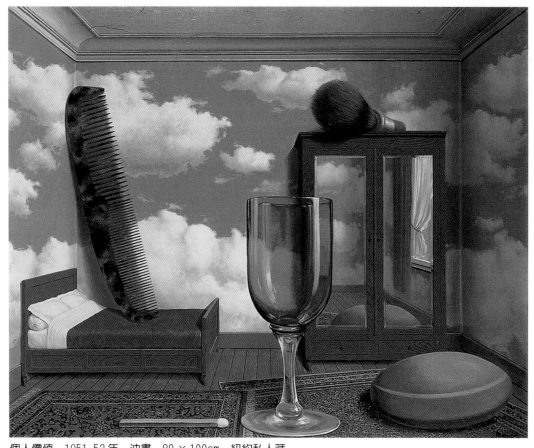

個人價值　1951-52年　油畫　80×100cm　紐約私人藏

馬格利特不只將文字用在畫中成為玩弄眞實的符號，他同時也是一
個全方位的書信書寫者、雜誌發起人、展覽策劃者、詩人以及熱心
參與研究的文字工作者。他首次與出版發生關係是於一九一九年，
爲布須瓦兄弟所創辦的雜誌從事編輯工作。與Mesens的相識在馬格
利特階段性繪畫發展中扮演重要的一頁。而「組合」系列的小冊子
發行則爲比利時超現實主義的開端，隨著許多文字刊物的出版，不
管是期刊或這樣的小冊子的寫作贊助經驗，都成爲馬格利特發表評
論看法的管道，他甚至在畫中用上出版評論的內容。一九二七年，
喬門斯在巴黎開設的畫廊，成爲比利時及法國超現實主義者聚集展
出、共同合作出版刊物的開始。但是好景不常，這個國際超現實主

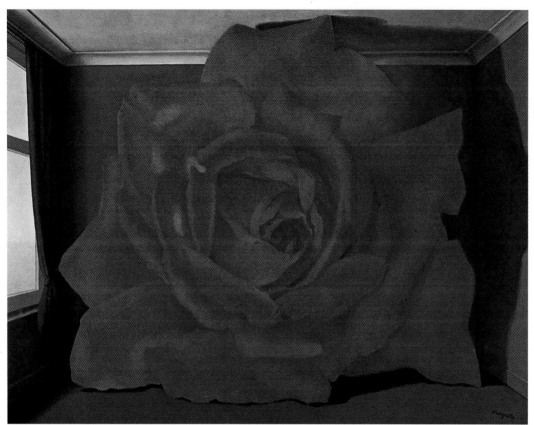

瑞斯勒之墓　1961 年　油畫　89×117cm　紐約私人藏

義結盟體隨著二次大戰開打各自政治立場的不同而破裂。不過他們共同討論激盪想法的模式，卻也成為馬格利特早年創作的習慣。大戰期間，馬格利特花了更多的時間在插畫上，包括他及其他超現實主義畫家們，都為《馬爾多洛之歌》一書的插畫貢獻良多。一九五〇年，馬格利特更以明信片的形式發行他的評論單行本，將他自一九二〇年以來對政治、藝術所有的看法明確整合進以詩及思考兩大主軸的研究中：包括「詩這個字的意思對你來說是什麼？」、「思想是否如陽光般沒有區別的普照著每一個人？」等問題的看法。

　　每日我們所習慣運用的語言，有時會誤導我們對事物的認知，有鑑於此「文字」與「物體」間的關係，或用來陳述「語言」及「圖畫」系統，都是馬格利特思考文字與物體關係的領域。關鍵的兩件

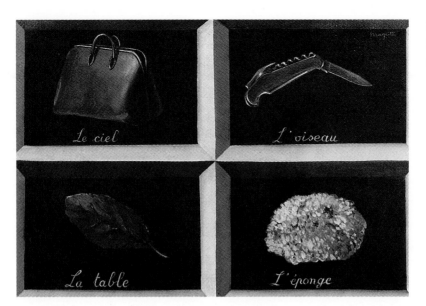

夢的鑰匙　1930年
油畫　37 × 56cm
席尼詹尼斯畫廊藏

作品分別於一九三〇與三六年做的〈夢的鑰匙〉，他們各自展示著
四個互不相干的物件，並且同樣放在格子中。這些下面標示著文字
的圖像，像是兒童習字所用的圖卡。前三個格子中的物件與其標示
文字內容不相符合，第四格中的「公事包」才是唯一正確的一組。

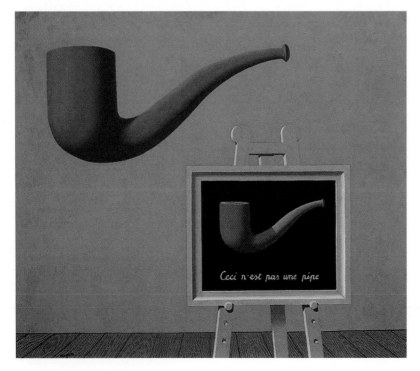

兩個謎　1966年
油畫　65 × 80cm
倫敦私人藏

夢的鑰匙　1936 年
油畫　41.5 × 27.5cm
紐約瓊斯藏

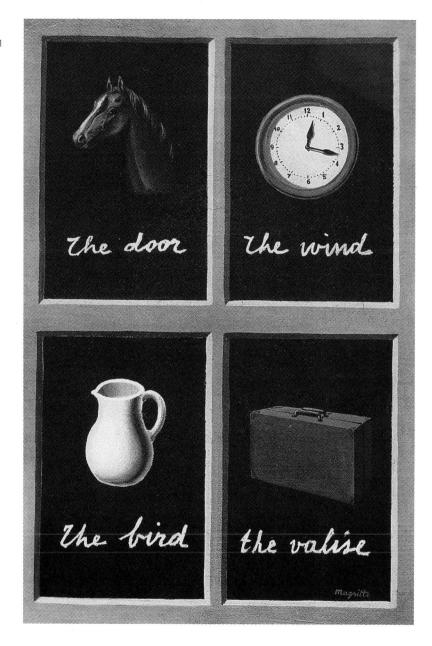

這些作品開展了馬格利特作品中，最重要也是最具智識領域難題的
系列，當他的作品透過在朱利恩拉維畫廊的展覽，介紹給美國民眾
及藝評家時，也是以這個系列的作品奠定他在藝術上被認知的地
位。馬格利特所涉及的是一種自語言及導向哲學性誤解方面而起的

對話的藝術　1950 年　油畫　65×81cm　私人藏

錯誤，這一切都源起於「太過熟悉」的平凡特徵中，維根斯坦曾經
寫到，但是被馬格利特以較易理解的方式傳寫著：「事情的面向對
我們來說最重要的，莫過於因為它們的單純性及熟悉度而被我們
『隱藏忽略的部分』。」「一個人是不會從眼前易見的事物中去『注
意』一些細節的。」換句話說，新的或不尋常的事物比較容易引起
注意，而平凡的事物則不然。

　　再次回到馬格利特〈文字的使用一〉這張「用畫的煙斗」，讓
我們重新以認真的態度看待「煙斗」，並同時以語言的「意義之濫
用」來說「這是一根煙斗」。然而馬格利特看待語言的方式可不只
是這麼的「輕鬆而明確」，總之，馬格利特以語言製造「自我的圈
套」的方式來運用，玩弄著它與圖像敘述之間的關係邏輯。正如維

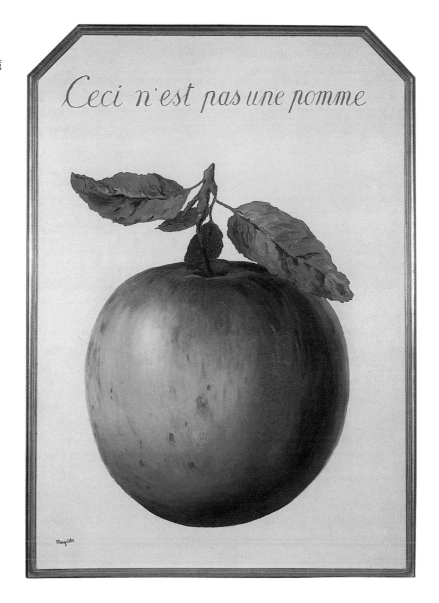

這不是一個蘋果
1964年　油畫、木板
142 × 100cm　私人藏

根斯坦一樣，馬格利特思考的是一種用來打破「文字」專斷的「邏輯」，以及彰顯一種源自語言中的懷疑，一種如果沒有經過進一步推論發現，便看不到的文字與哲學問題互涉的一種「疑惑」。就像威廉・詹姆斯（William James）質疑指出的「狗」這個字，並不具有狗「咬東西」的特質。而「煙斗」這個字，也讓人絲毫嗅不到一絲煙草味，一樣無法指稱對象物。無獨有偶的，馬格利特與維根斯

空氣與歌　1964年
厚彩　35×54cm
倫敦漢歐佛畫廊藏

坦同樣的對語言所製造的特殊邏輯，失序的「治療式分析」
（therapeutic analysis）有著相同的興趣。只不過馬格利特是利用特
殊的、似是而非的方式提升在「思想」與「語言」中所隱藏的「不
一致性」，而不是發生自形式化系統中，如在邏輯或數學中的問
題。

　　維根斯坦的主張通常取自所謂的「無意義的」，這個過程像是
走樓梯的階級一樣的推理過程，用之即可丟棄。馬格利特的〈文字
的使用一〉便是在這樣一種意旨下進行的。他對「理所當然」的表
現，是為了否定「文字」原來被認定「是」的特定物件，然而這個
邏輯是沒有討論餘地的，因為「煙斗」這兩個字的確是不能被拿來
抽的，而當文字被標示入畫中時，影像與文字的似是而非處境便被
升高了。因為正如我們前面所提的，這不過是一根煙斗「再現」於
一個不具名空間，擺置於它的說明文字之上，但我們無法斷言這個
文本（text）的真假。既然「煙斗」（圖像再現）與「不是一根煙斗」
（文字）能夠同時出現，它便不是一種矛盾對比也非修辭上的重複或
必要的真實。同樣的想法在〈空氣與歌〉中，同樣的煙斗被小心的
放置在畫裱好的外框中，強調他是一個「影像」的象徵，但有趣的
是，馬格利特的表現手法雖然強調他退出這個「模稜兩可表現的框

140

適切的意義四　1929年　油畫　73×54cm　羅伯‧羅森伯格藏

框」之外，但當我們一旦認定它爲「煙斗的影像」時，煙斗卻悄悄
的燃起輕煙飄出畫框外，暗示著煙斗「被抽」的實際功能。「存在」
與「代表」不相同，也不可能同時存在。既然特定「影像」不等於
特定的「再現」，那麼「影像」便能代表「任何事物」！也就是說，
既然文字的意義取決於我們使用的方法，那麼既然圖像可以定義爲
一種「符號」，那麼它的意義自然也能隨著不同的運用而改變！如
〈夢的鑰匙〉（1936），馬的圖像標示著「門」，鐘卻寫著「風」。

圖見137頁

「文字」不能支配物件，但是卻像對它包含著離異及漠不關心的疏離，這所有作品代表了「再現」的意義不再像「鏡子」或「模仿」物件的過程般單純，現代藝術的圖像表現牽涉到的是更複雜的思辨過程。

相關與多樣性

馬格利特寫下了許多對「圖畫」與「語言」系統再現的嚐試語句，我們也許可以試著從這些文字中看出馬格利特關於「文字／圖像」表現的思考邏輯：

物件並不那麼的為一個找不到比它更適切的名字，一個自己的名字所著迷。

有些物件是沒有名字的。

一個字有時只提供指稱自己。

一個物件與它的影像相對，一個物件相對於它的名字。就會發生物件的影像與名字的互相對應。

有時一個物件的名字代替了影像。

一個字可以在真實中代替物件。

一個影像可以在一個敘述中可以代替文字。

物件可以有其他物件存在其後的暗示。

每一件事物都使人思考，在物件與它的再現影像間的一點點關係。

文字是用來服務於構思兩個不能完全自彼此區分出來的物件的。

在圖畫中，文字與影像本質相同。

人們看畫中的字與圖像相異。

通常句子所表達的意思仰賴於我們使用文字的方式，馬格利特以類似維根斯坦的看法來討論文字「為事物而存在」或「擁有意義」，尤其表現在〈藍色身體〉、〈適切的意義四〉中，在這兩件 圖見 141 頁

魔術師　1952年　油畫　35×46cm　布魯塞爾私人藏

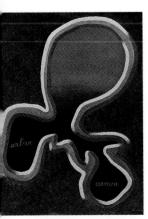

藍色身體　1928年
油畫　73×55cm
私人藏

作品中文字指稱了，或許可以說文字「替代」了事物。而文字的「替代性」代表了一種文字象徵的功能，「再現」了圖像，以與言辭上說明的相同方式運作再現，只不過更加仰賴外觀。每個物體可以被任何名稱來稱呼，或者像馬格利特一樣，乾脆用「文字」來直接代替物件的形象。因此每一個影像便成為一個「符號」。當我們在繪製肖像畫時，必然期望它與模特兒對象相像，但相對的，我們也許也可以期望「模特兒與肖像類似」，一種語言學上的能指所指關係，主客觀的對應從屬。馬格利特很少畫肖像，因為他覺得：「世上已存在夠多的肖像了！」而他一件為人所熟知的自畫像〈魔術師〉，卻是一張畫著有四隻手臂，正在享用晚餐的奇特男子。

類比與再現

　　類比與再現二者不同：一個物體與自己相類似，但不常常能夠
代表自己。馬格利特說：「所謂的『相似』是建立在互相比較的關
係上，一件物體的相似性當被檢驗時其實早就已經預先存在我們的
心中。『相似』不以普通常識或以之分別它來取得共識，而是以這
個世界所存在表現的相似形狀被啓發的秩序。」一九二七年做的

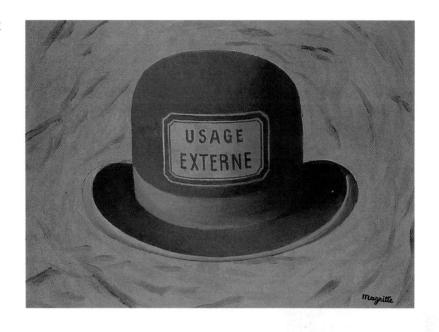

恐嚇制止者　1966年
油畫　30 × 40cm
私人藏

〈魯莽的人〉，一個人與他的相似反射形體並列，而且與他的「倒影」站在陽台上，背景則是以高山及天空所組成的戶外視野。「如果必須解釋這個景象，」「我會說，這個人的外貌與『倒影』並置，因而發現了它的神秘之美（如杜象的隱喻真實〔Meta-reality〕理論，當他提到「圖畫正如幻影」）。」哈洛・羅森伯格說：「類比不像代表、相似不足為身份的代表證據，也不像物體間的互相代表。」馬格利特以許多方式示範了這種「不可靠性」，像是為無特定形體之物命名或以文字標示物件，如〈恐嚇制止者〉，物體與藥劑的標籤方式結合（僅供外用）放在常禮帽上，以混淆它原本作為一頂帽子的實際功能。然而我們對再現的運用，大部分還是傾向自類似性而來，他的確建立了辨識系統的編碼工作。維根斯坦說：「人無從猜測文字是如何運作的。」

　　對馬格利特來說，一個類似的影像所表現的是「對什麼的相似」；換句話說，一個類似人形的組成如馬格利特這張素描所表現的，並不表示它就包含了關於人的所有事情，「……為了證明某種所謂的『自由』（解放）而解釋它，會導致一個令人振奮的影像的失敗，如果試圖以無價的詮釋來代替它（人形），『人形』變成多餘

翻觔斗　1964-65 年　油畫、畫在畫架上　28×38cm　私人藏

真理的追尋　1963 年　油畫　130×97cm　比利時布魯塞爾皇家藝術博物館收藏

miroir corps de femme

演說的使用　1928 年
油畫　54 × 73cm
布魯塞爾米斯收藏

且永無止盡的物件！」

印象派與「母牛」的時期

　　馬格利特與杜象一樣，一定會在有了非常明確的想法之後再著手開始製作作品。事實上，馬格利特對抽象藝術採取一種悲觀、模糊的看法，他說：「晚近繪畫被一種普遍、愚蠢的所謂的『抽象的』、『非具象的』或『非制式的』所操弄的想像所置換；它建立在以表面某種程度的想像與肯定來操弄物質材料。」以馬格利特的觀點來看，一張畫的功能是在製造「詩之可見」（poetry visible），而不是在減弱我們對世界多樣唯物論的觀點。對他而言，「想法」（idea）是最重要的，並且從內部改變了我們對世界的感知。從馬格利特早期對立體派及未來派的研究探索持續了將近十年，然後在一

148

青春的泉源　1958 年
油畫　97 × 130cm
日本橫濱美術館

九二六年受基里訶等超現實主義畫家影響所發展的風格，便一直不曾大幅改變的創作行徑來看，不難臆測他為何無法接受抽象畫。不過在一九四二年，及一九四七年，他卻令人意外的表現了他對印象派及野獸派的「拙劣的模仿」。這個舉動代表的是馬格利特在受到外在環境的影響下，甚至可以說他是在以自己的方式，運用畫作與外在社會所做的某種「聯繫」。然而過不了多久，他便放棄了這種技巧，重新回到昔日的馬格利特風格。

　　二次大戰當德軍佔領比利時的時候，馬格利特開始試驗這種印象派的表現手法，這其實是一種傾向於對不尋常心理狀態的抗拒、挑戰的自我平衡舉動。當他以慶賀陽光般喜悅與充實的「表象」充斥畫面時，其實是與大戰時期的心理沉悶相反的。相對於此時的「歡愉」色彩，二次大戰前的暗色調，則可被視為是一種對戰前「假

被禁制的宇宙　1943年　油畫　81×65cm　私人藏

享樂主義」的反動。關於德軍的佔領，馬格利特寫道：「這標示著我藝術生涯的轉捩點，戰前我的作品表現的是一種『焦慮』，但是戰爭的經驗教導我，藝術中『迷人』成份的重要。我活在一個讓人無法認同的世界，而我作品的意義正如一種『相應而生的自我防衛』。」除此之外，與他長期努力的擾亂式的影像相比，一九四二年的這些華麗色彩、影像表現也有其可觀之處，例如〈被禁止的宇宙〉、〈抒情性〉、〈感覺的專文〉。在主題方面，通常是與感性情色相關的裸體女性為主題，伴著華麗的氣氛，如〈豐收〉，多樣色彩像極了鸚鵡身上的羽毛，也有暈色的彩虹似的繽紛風景陪襯。這類風格的畫作也有一些是以男性裸體為主，〈海洋〉中巨大傾斜

圖見152～153頁

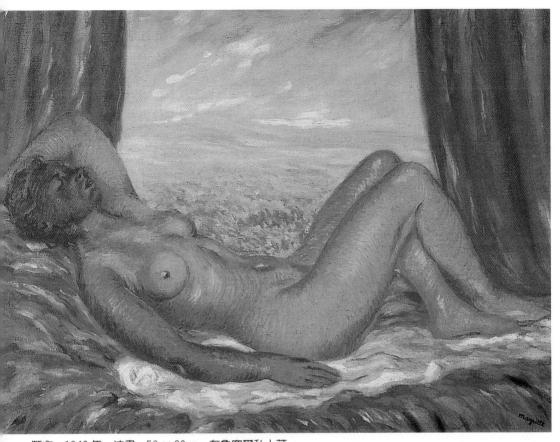

豐收　1943年　油畫　59×80cm　布魯塞爾私人藏

圖見90、128頁

的人體，豎起用女人形像所代表的陰莖。另外，同屬於這個時期的許多作品，像是〈普通常識〉，〈蒙面人的畫像〉、〈自然之優美〉也常為藝評家們所討論。

　　所有這個時期的「印象派的」或「雷諾瓦似的」作品，都可以在一九六五年，紐約現代美術館為他所辦的回顧展中窺見。許多馬格利特的畫都有雷諾瓦〈浴者〉的甜美風格，不過古靈精怪的馬格利特，終於告訴自己「我受夠了！」馬格利特透過並置這些畫作，似乎在召喚著畫作進入自我的問題性中，一如他之前指出的物件的問題性一樣。於是「印象派」風格本身，成為它自己的主題對象物（subject-matter），正如普普大師李奇登斯坦利用裝飾藝術的方式。馬格利特的「陽光」風格除了提供新的繪畫騷動的一種爆炸性導引

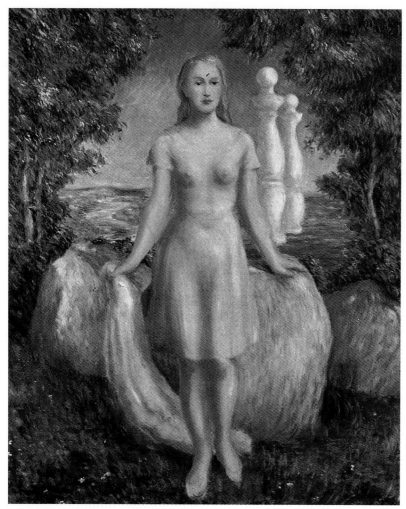

感覺的專文　1944年　油畫　65×80cm

前身之外，「陽光」一詞其實是出自於布魯東在一篇名爲「陽光般的超現實主義」中表現的對超現實主義未來充滿希望的態度，也因此「陽光」便被拿來形容馬格利特此時的「印象派」作品風格。緊跟其後的是「母牛」（Vache）時期。

　　一九四七年的「母牛」時期，只持續了短短二週的時光。馬格利特之所以取名「母牛」這個字，其實是針對「野獸」（fauve）而來的詼諧改編，這個字在法文的意思是「野生動物」，而「母牛」在英文中則解釋成「nasty」齷齪、厭惡之意。藉著這樣的名稱馬格利

抒情性　1947年　油畫　50×65cm　布魯塞爾私人藏

特企圖惹惱那些自滿於「自我藝術品味」的「巴黎人」。他幾乎一
天畫一件作品，快速、看來惱火的筆觸像在捕捉野獸派的風格一
樣。畫中所畫的也是一些具有侵略性的情色主義，如〈小卵石〉的
畫中女子，手捧著胸的同時，也正用自己的舌頭舔著肩膀。或像是
〈猜疑〉將水龍頭黏在帽子上這類的表現，像是馬格利特「物件問題
性」畫作的「野獸版」。這些畫有著明顯的「假的裝飾感」或者可
以說是一種「假的優雅」，在〈彩虹〉中馬格利特甚至自我嘲諷他
「文字與圖」的主題，用一些潦草曖昧的字體形狀寫著像是「白晝勞
動者」、「梅毒病人」、「基督的使徒」、「愛享樂奢侈的人」、
「虔誠的」等不相干的字句。這時期的十五件油畫以及十張不透明水

圖見 155 頁

圖見 154 頁

圖見 157 頁

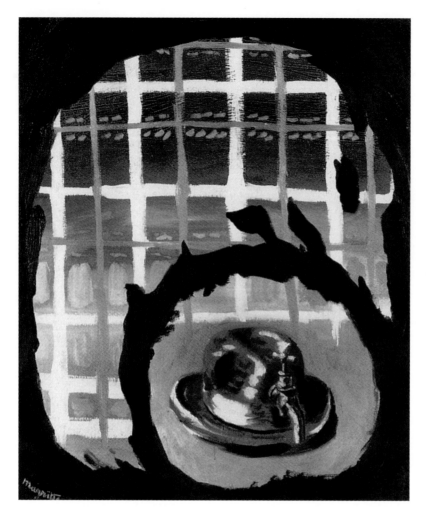

彩作品，於一九四八年，在巴黎 Galerie du Faubourg 展出。普遍來
說大眾及藝評家們都認爲這個展覽是「可恥的」，對於這個不住在
巴黎世界藝術之都的外國人，狂暴的批評蜂擁而至。他們並更進一
步的針對他的「雷諾瓦似的」及「母牛」系列的粗俗來抨擊他，馬
格利特針對此點反駁到：「對於我模仿雷諾瓦這件事，似乎是有點
被誤解了，我根據個人喜好以雷諾瓦、安格爾及魯本斯等畫家的風
格作畫，但是與其說我模仿雷諾瓦的特定技巧，不如說我只是使用
印象派的技巧，這其中恰巧包括了雷諾瓦及其他人而已。」正值展
覽期間，馬格利特寫了一封信給 Scutenaire，這位好友後來收藏了

小卵石　1948 年　油畫　100 × 81cm　馬格利特藏

馬格利特這次展出的大部分作品,他說:「愛呂亞『喜歡』我這次的作品,但是他偏向『收藏』昔日的馬格利特,他不肯將展出的作品『掛在自家牆壁上』,雖然他『喜歡』它們!」收信後的 Scutenaire 曾做了些努力,企圖改善巴黎人對馬格利特的印象,不過這些彌補的文字並沒有機會得見大眾。總之,這個展覽在馬格利特心中所激起的漣漪,平息於他寫給 Scutenaire 的另一封信中:「我應該以更堅定的態度來面對在巴黎的展出,畢竟那是我所參與的:慢性自殺!不過,還好我有喬爾潔特在身旁,一位給予最中肯建議的伴侶,她比較喜歡我『昔日』的作品⋯⋯,為了討她歡心,我應從現在開始只展出我『昔日』般的作品,⋯⋯」

戴著禮帽的男子

　　一九三〇年,當馬格利特離開巴黎回到布魯塞爾,便開始了他如中產階級般的規律生活。他討厭旅行,活在想像的神秘世界中,渴望不帶有一絲的歷史包袱活著,包括他自己的個人歷史在內,沒有風格像是如「蒙面人」般的「隱形」態度,這一切的一切不曾從他的身體外觀看出來,都只存在於想像的思緒中。不同於他「戴著禮帽的男子」系列的畫中人物,存在於一種無重力的荒寂空間,現實生活中的馬格利特每天早上牽著他的狗(Loulou),散步買雜貨,下午到格林威治咖啡(Greenwich Café)坐上幾小時看人下棋,禮拜天則照例與朋友聚會。他從來都沒有一間「特定」的工作室,他大部分是利用與臥室相連的起居間作畫,在他之前所居住的房子他甚至在廚房或客廳畫畫。從馬格利特的畫及他的言談觀念表達中,我們不難發現,他是以一種「假設性」的態度活著,幾乎像是一種懷疑外在世界存在的態度。馬格利特是想像的虛擬世界及現實玩笑的實踐大師,在他的畫中,包含了許多關於一個觀念想法的多重面向演繹表現,自原有的與拷貝的,與前例相反及衍生的變形轉換。從馬格利特過世前不久所做的素描中,我們看到了表現他思想中的交叉互生。

　　「戴著禮帽的男子」是馬格利特生前所做的最後也最常做的一個

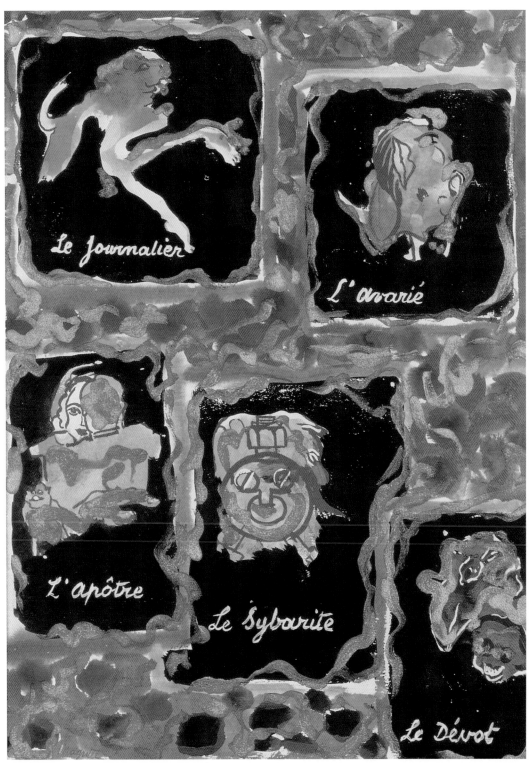

彩虹　1948年　油畫　47 × 33cm

歸　1940年　油畫　50×65cm　比利時皇家美術館藏

主題。以他自己的觀點來看，這是一個他將自己「非刻意」注意之
反射表現在這個「匿名」的男子身上。另一方面，這個戴著禮帽的
男子也像「沒有質量」，放棄身體的質量正如一個放棄了世界所有
的男子。馬格利特的畫中男子，與其說是個「人類」不如說是存在
於書中的「虛幻人物」，他將一切不必要的東西全拋棄了，這其中
也包含了他的臉。這樣的男子，與其說他活在世界的歷史洪流中，
還不如說他是個活在「概念」歷史中的人，存活於無質量、沒有感
情及冷漠的環境中。他以視線固定（鎖定）世界，但他的臉卻常常
被物體擋住，像在表達一種人之共通的厭惡感一樣的「偉大的戰　　圖見160～161頁
爭」。環繞著「戴著禮帽的男子」的是隱含的寂寥觸及至精神層
面，及抑制己心極強的氛圍，也像同時強調著他與生俱來的沒有

雨過天晴　1941 年　油畫　65 × 100cm　私人藏

「情感發洩管道」之天賦一樣。

　　「戴著禮帽的男子」的形貌，漸漸形成了一種集體靈魂的代表，它們反映了沉淪價值的模型，這種主題中沒有明顯的重要性，更沒有馬格利特意圖的憑藉。他是現象的觀察者，對他來說所謂的「引力」觀點看來是靜止的，不存在於單一的個體中，但存在於不確定的關係中，表現的是反映了現代物理的哲學性精神。

　　在我們的時代，每一個所謂的物理世界都與觀看的人相關，物理上事件的空間及暫時的屬性很大一部分都依賴於觀察者的角度。更進一步來說，相對論徹底的改變了關於時間、空間與人們、事件間相關的哲學觀點。現在的我們接受了沒有所謂「絕對的靜止或絕對的運動」，一切的變動都是相對的。而馬格利特的畫面影像，表現出這種傑出的自牛頓動力論，到相對論量子說的轉移感知。在他

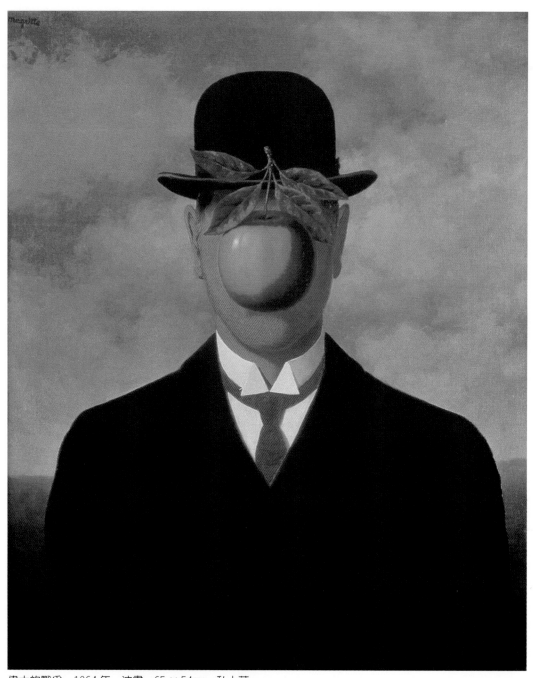

偉大的戰爭 1964 年 油畫 65 × 54cm 私人藏

偉大的戰爭 1964 年 油畫 81 × 60cm 私人藏（右頁圖）

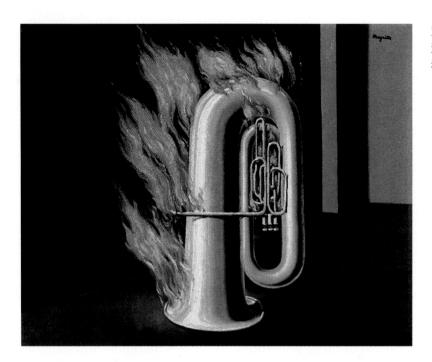

火的探索　1934-35 年
油畫　33 × 41cm
私人藏

的畫中，所有歷時性的事件變成共時的並置，物理的規則被一種質
疑任何物理世界的教條主義角度對待，例如〈騎術〉，暗示著與空
間、時間結構特質相關的問題。對馬格利特來說，物理上的規則依
著一個可能性的定界而運行發生，提供了他長久以來所挑戰的主題
一個發展的管道，例如〈明信片〉。在「戴著禮帽的男子」與蘋果
的主題中，我們似乎無法認定蘋果是往上還是往下降，飄浮在空中
或是處於運動狀態。亞里斯多德認為重量較重的物體會比輕的要快
掉落到地面，伽利略則認為在真空狀態下，一根羽毛與一塊鉛塊會
以差不多的速度掉落，牛頓則認為從蘋果的掉落到月球的圓缺變化
是與地球的自轉相關，愛因斯坦將空間與時間相連，等等。這些物
理上的觀念轉變，都包含在馬格利特的畫作中。

圖見 164 頁

雕塑

　　馬格利特做雕塑的動機，是來自於對畫作影像的三度空間領悟
表現，經過與經紀人伊勒斯（Alexandre Iolas）的深談後將之付諸

1964 年素描

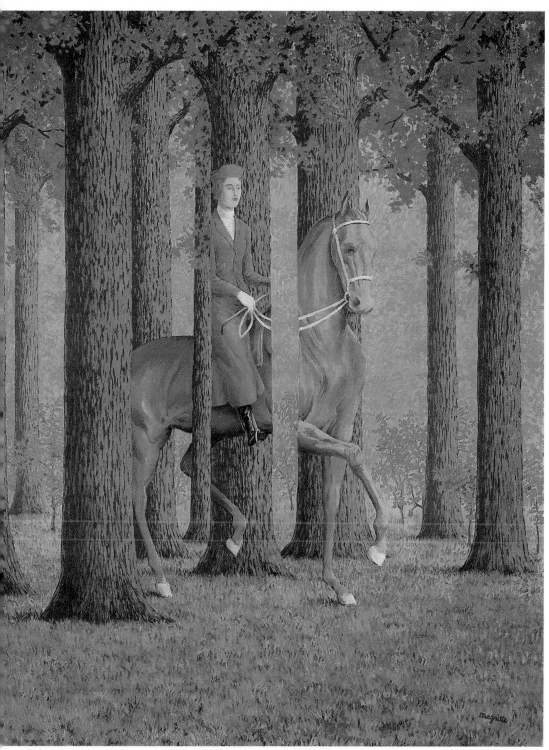

騎術　1965 年　油畫　81×65cm　私人藏

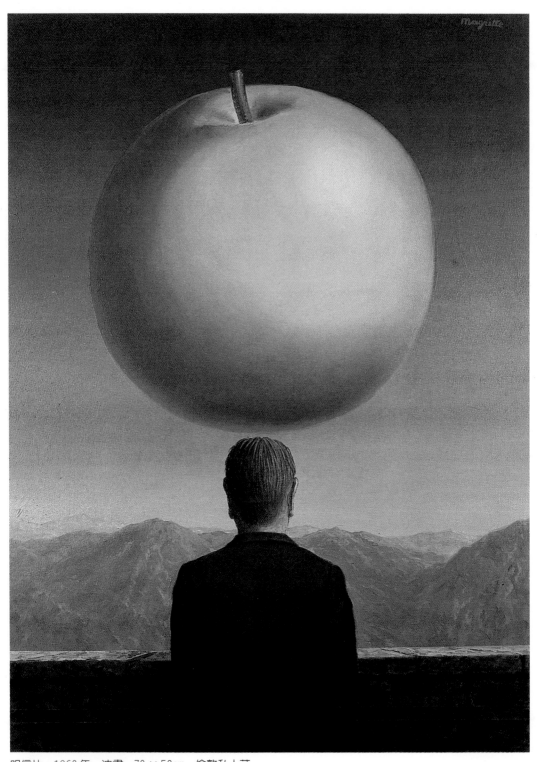

明信片　1960 年　油畫　70 × 50cm　倫敦私人藏

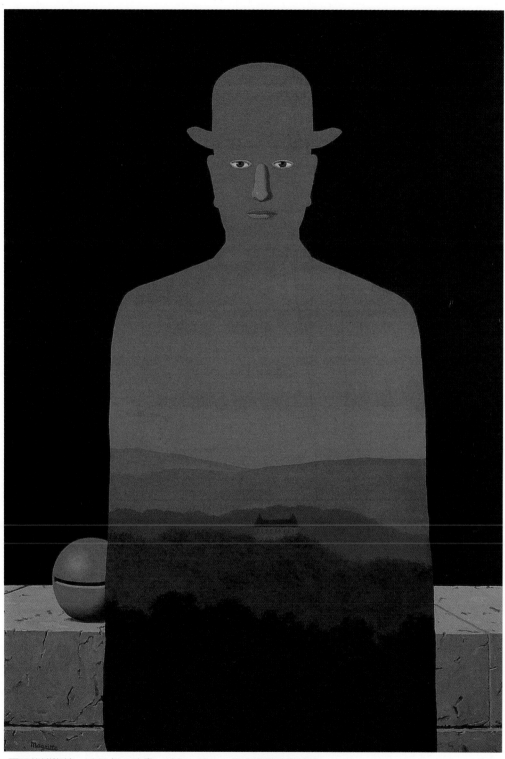

國王的博物館　1966年　油畫　130×89cm　日本橫濱美術館藏

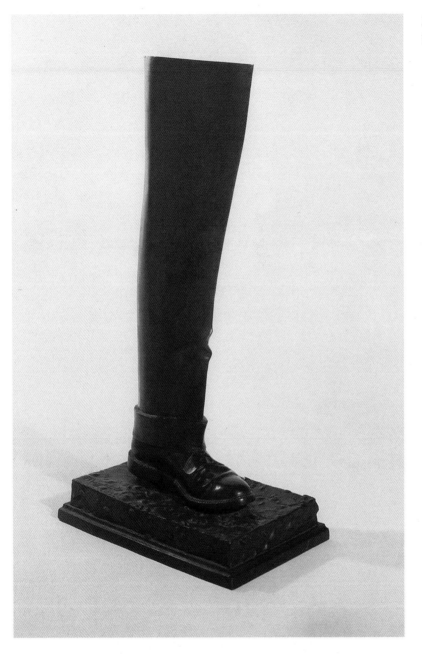

真實的美意　1967 年
銅　81 × 42 × 25.5cm

實行。一九六七年一月，馬格利特選擇了：〈白色的競賽〉、〈眞
實的完滿〉、〈自然之優美〉、〈愛莉珊得拉的勞動〉、〈大衛的
Récamier 女士〉、〈宏偉的欺騙〉、〈治療師〉等畫作轉換雕塑。
每一件作品的進行都從素描開始，並各有五件複製的版權。很可惜

圖見 170～173 頁

白色競賽 1967 年
銅 高58cm

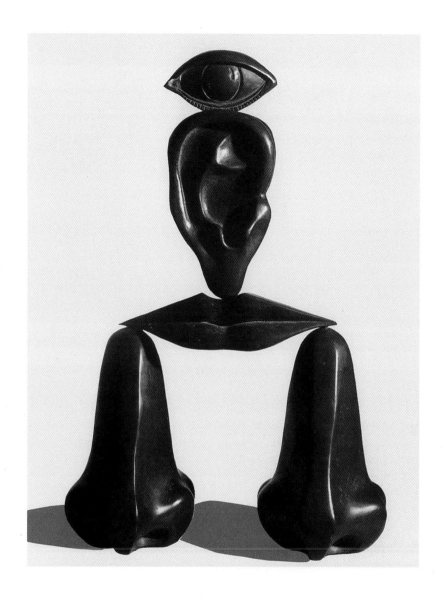

的是，馬格利特在沒有機會親眼看到它們最後翻銅的成品，便長眠
辭世了！一九六七年六月，他辭世的前兩個月，他親自到工廠看到
了蠟模的製作，也在此同時他對這些作品做了些許修改。如〈宏偉
的欺騙〉，他改變了軀體彎曲的角度，並將手臂放空。雖然〈眞實
的美意〉以及〈白色的競賽〉都是可以放在桌上的大小，但是其他

圖見168頁 的作品就顯然大多了。〈大衛的 Récamier 女士〉是一件極爲特殊的
作品，以不同的家具部分組合而成。

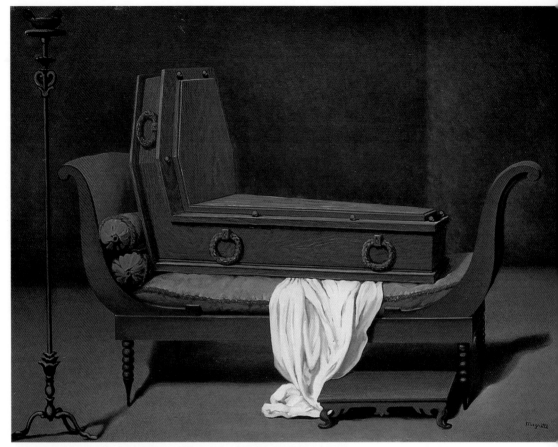

大衛的Récamier女士　1950年　油畫　60×80cm　私人藏

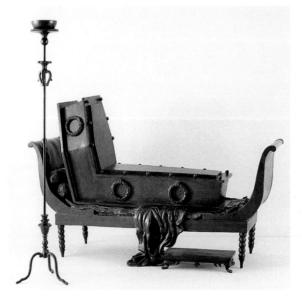

為〈大衛的Récamier女士〉雕塑所做的習作

最後美好的一天　1940 年　油畫　81×100cm　私人藏

　　馬格利特對繪畫與物件的思考除了表現在與雕塑、攝影的相互
影響運用中，另外他也以畫中常出現的影像主題像是「天空鳥」、
女人的身體或是「戴著禮帽的男子」直接畫在實際的瓶子上。

　　回顧馬格利特各個時期不同系列畫作，其實都同樣透露出一個
共通的訊息，那就是他對世界的看法。關於這點，不禁讓人想起馬
格利特一篇演講所談的內容；馬格利特首先提到人這個「主體」在
客觀世界中所遭遇到的問題，其中影響人思想最鉅的要屬文明與科
學！「我們是這個荒謬、不和諧世界中的主體，在這裡我們的雙臂
貢獻於準備戰爭的工具製造，科學則服膺於破壞、殺戮、建設及延

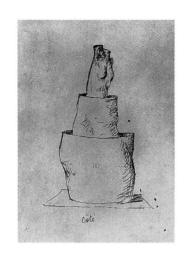
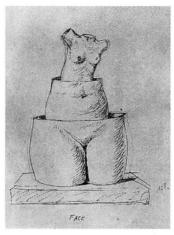
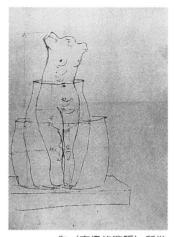

為〈宏偉的欺騙〉所做
的三張習作　1967 年

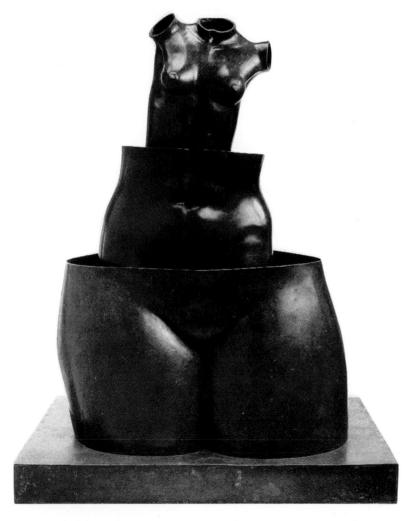

以〈宏偉的欺騙〉畫作
為藍圖而做的雕塑
1967 年

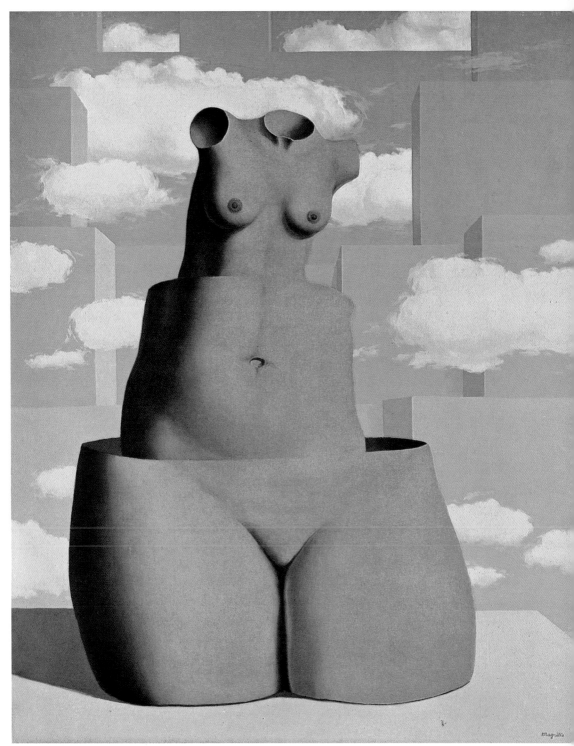

宏偉的欺騙　1961 年　油畫　100 × 81cm　私人藏

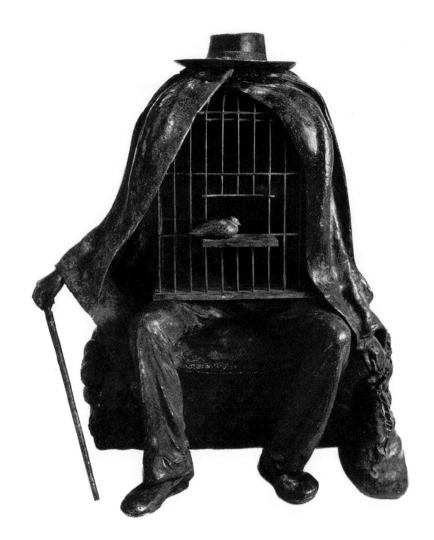

治療師　1967 年　銅
高 160cm

長人死亡的時間。這些都是再可笑不過的舉動，是一種人類的『自我矛盾』。」馬格利特畫作中所牽涉的問題，一向都不只是「藝術」的而已，其中也不乏他的政治理念與自然理想；「……在這個『自我矛盾』的世界裡，與碰觸『舊有中心建構思想』相平行的『眞實』建立，成爲一種新的矛盾，……而站在對抗這種『烏托邦』一方的我，小心的希望勞工革命能轉變世界。……我們必須爲了反抗『中產階級的眞實』而努力。」他接著說到關於自然的看法：「『自然』提供了我們夢想之境，提供我們身體、心靈主要的自由。」正是這種追求心靈自由的企求，使馬格利特自然的接近超現實主義的思考

治療師　1937 年
油畫　92 × 65cm
私人藏（右頁圖）

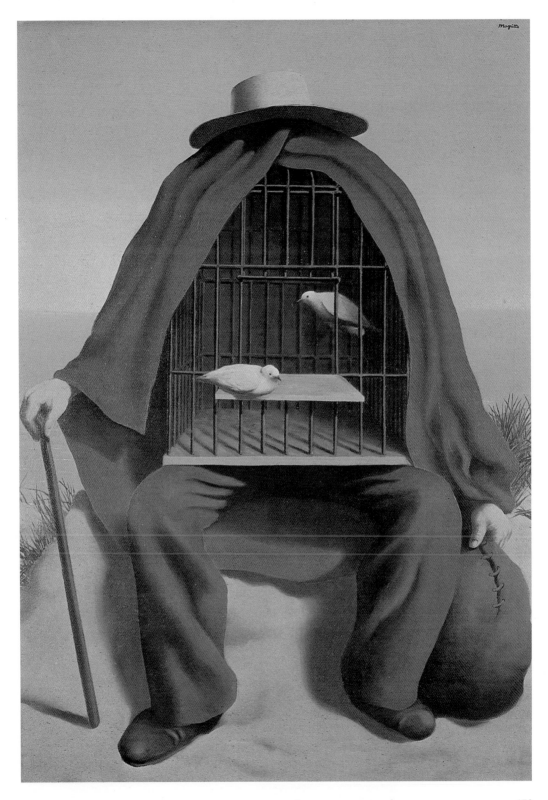

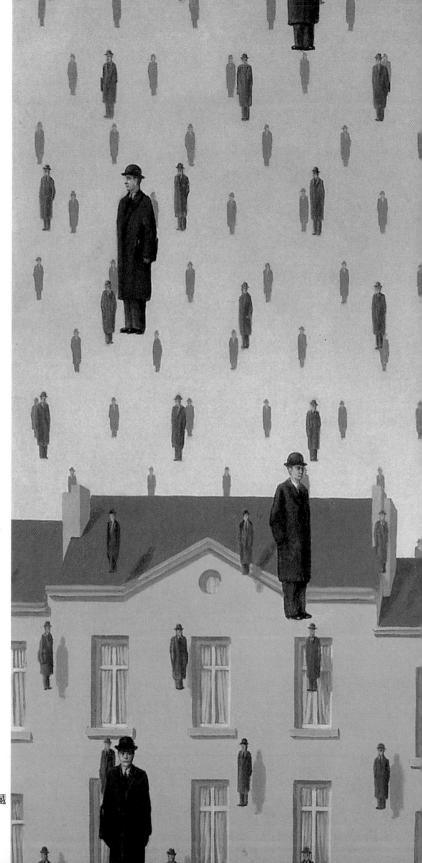

寶山 1953 年 油畫
80.7 × 100.6cm 米奈收藏

174

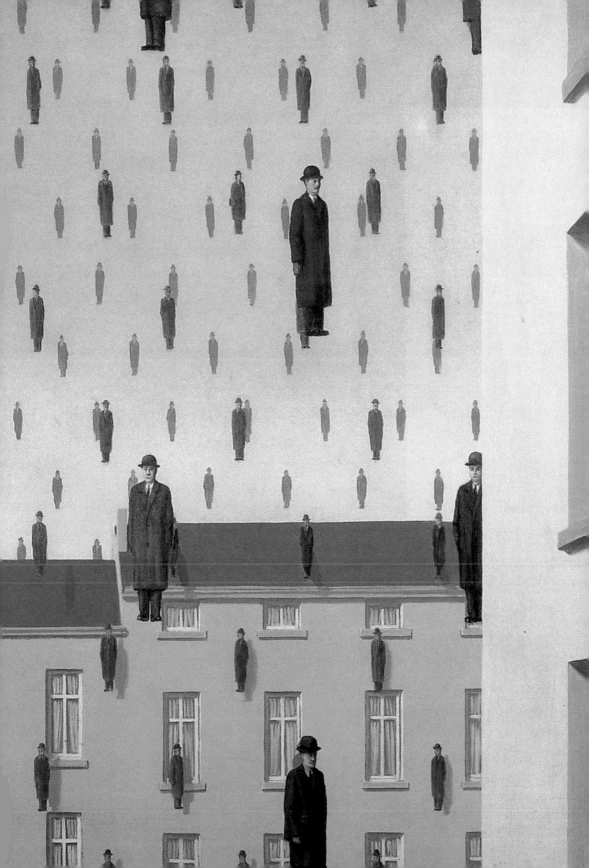

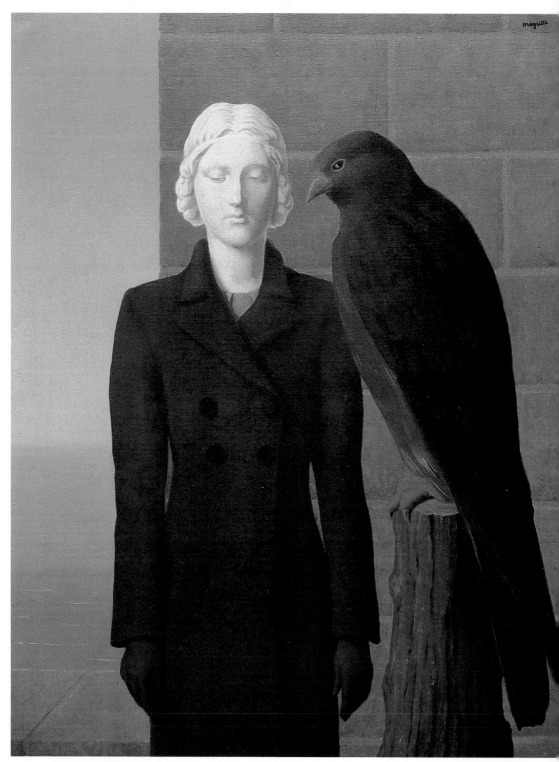

深海　1941 年　油畫　65 × 50cm　私人藏

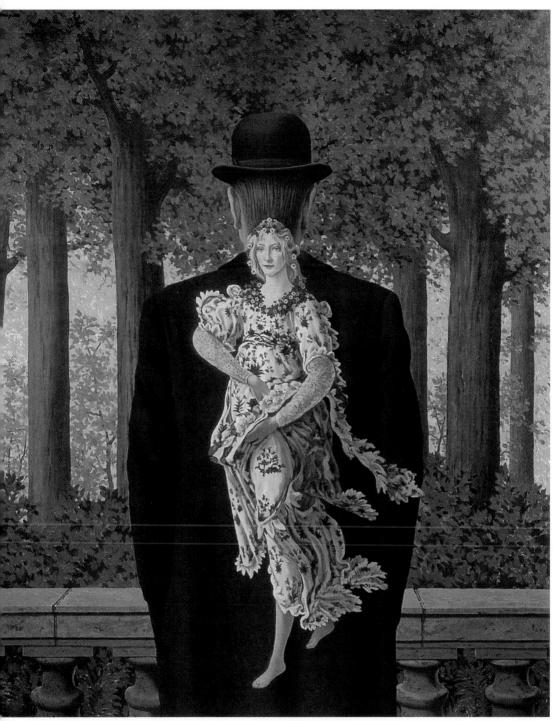

現成的欄杆　1957 年　油畫　63×130cm　大阪市立現代美術館

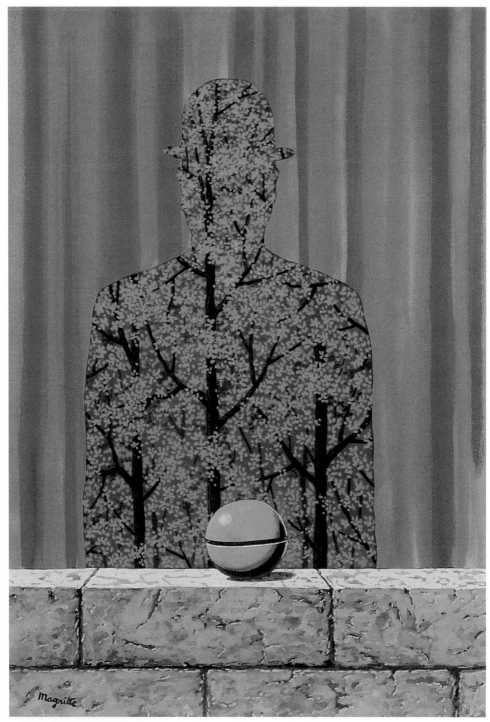

人與林　1965年　膠彩、紙　49×29cm　私人藏

高級社會　1962年　油畫　100×81cm　私人藏（右頁圖）

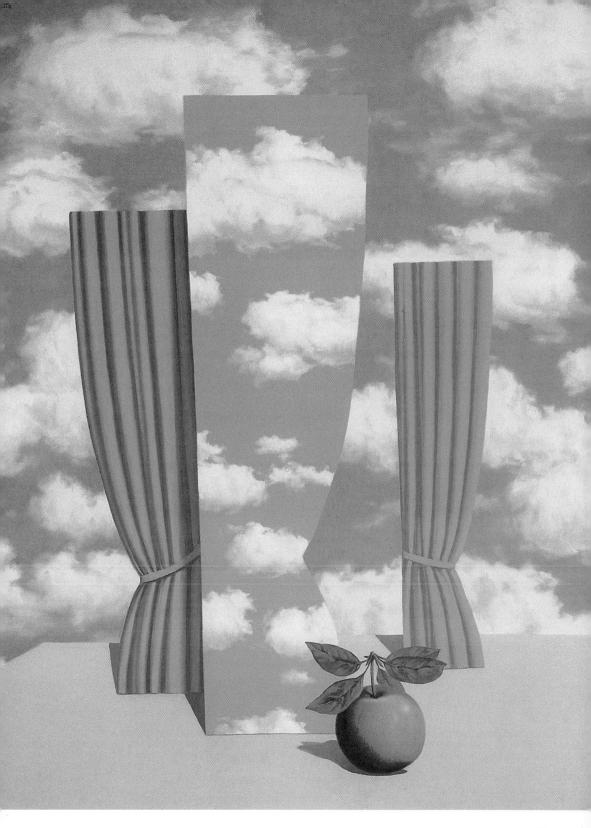

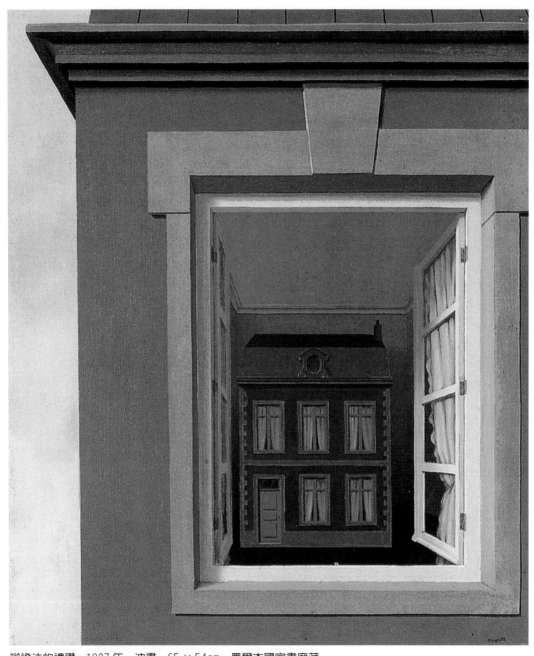

辯證法的禮讚　1937年　油畫　65×54cm　墨爾本國家畫廊藏

壁紙設計　1921-24年　厚彩、紙本　約42.5×38.5cm　比利時皇家美術館（右頁圖）

雕像的未來　1932 年　油彩、石膏　高 32cm

九月十六日　1956 年　油畫　116 × 89cm（右頁圖）

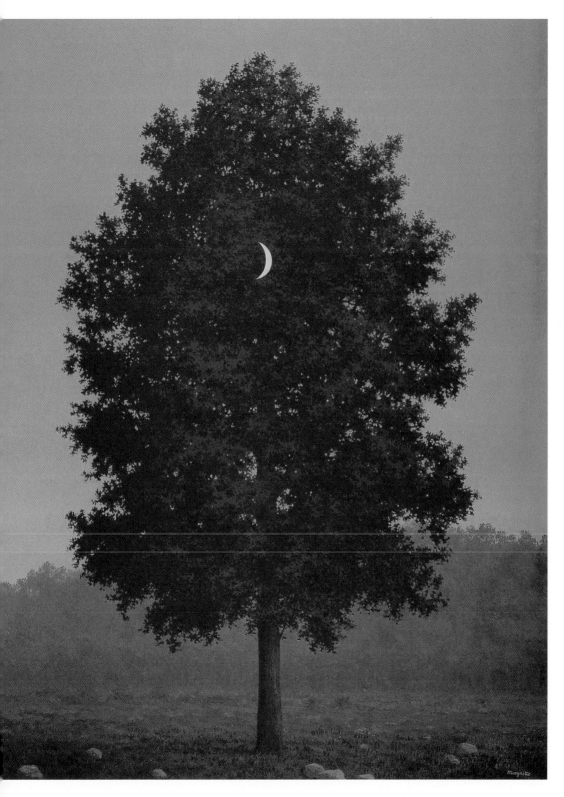

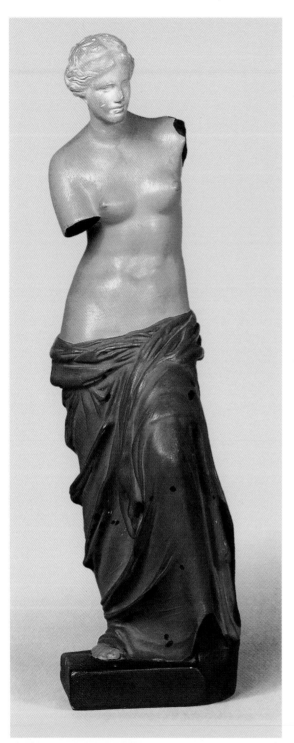

POUR DEVENIR UN
FORT SOLDAT...

..JE BOIS LE
POT AU FEU
DERBAIX

海報設計　1918年　101 × 36.5cm
比利時皇家美術館藏

雕像的未來　1932年　油彩、石膏　德國杜伊斯堡，威
爾罕姆·連姆布魯克美術館

影展海報　1947年　79.5 × 59.3cm
比利時皇家美術館藏（右頁圖）

FESTIVAL MONDIAL
DU FILM ET DES BEAUX-ARTS
BRUXELLES
DU 1 AU 30 JUIN 1947

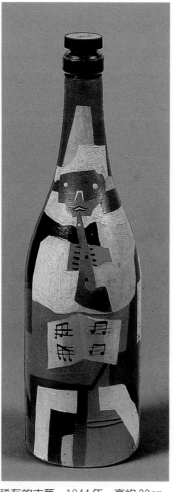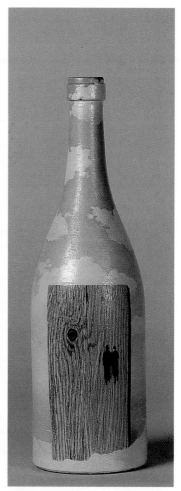

有鳥的夜空　1945年　高約30cm
私人藏

稀有的古舊　1944年　高約30cm
私人藏

兩個交談的男子　1942年
高約30cm　私人藏

方式，關於這一點他說：「超現實主義，以一種為人們長期所遺
忘、忽略的程序及心靈接觸重新創造了『人文性』（humanity），對
它做直接的思考並提供清醒的世界一如夢中般的自由。」在眾多超
現實主義藝術家當中，要數基里訶為馬格利特最崇敬的對象了，關
於基里訶他也發表了看法：「基里訶隨心所欲的玩弄著『美好』，
不論是在〈一個美好的下午〉中的內在憂鬱，或是〈愛之歌〉中上
校手套與一個古舊雕像的臉的完美結合，這種詩意的勝利取代了傳

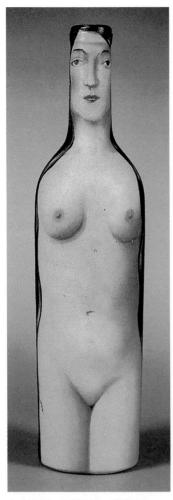

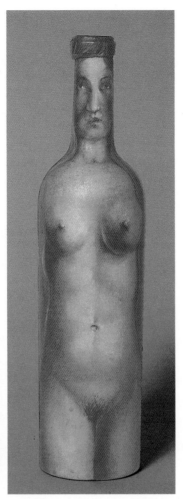

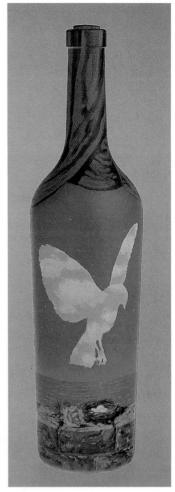

女人瓶子　1945年　高約30cm
私人藏

女人瓶子　1955年　高約30cm
私人藏

有「天空鳥」的海景　1961年
高約30cm　私人藏

　　統繪畫的既定俗成想法。這代表了藝術家受限於天份喜好美感心靈
的破裂。這是一種繪畫的新視野，它讓觀看的人透過畫面感受到自
身的孤立與聆聽到世界的寂靜。」

　　馬格利特的一生特立獨行拒絕個人歷史並徹底追求心靈自由，
對於繪畫的看法則認爲是一種「神奇的活動」，也許正如他自己所
說的，繪畫是他表達哲學冥思的手段。但是馬格利特那被視覺化了
的想像世界卻也意外的開發了繪畫的另一種新的可能性！

馬格利特在布魯塞爾的畫室

馬格利特素描作品欣賞

2003 年 2 月 11 日巴黎 Jeu de Paume 美術館舉行馬格利特回顧展,展出馬格利特畫作、拼貼、物件、攝影作品等,計有一百多件。圖中觀眾所欣賞的〈黑色魔幻〉油畫,正是這位比利時畫家在 1934 年的作品,也是自 1980 年以來,首度在法國公開亮相的作品(圖片美聯社提供)

素描　1962 年
墨汁、紙本

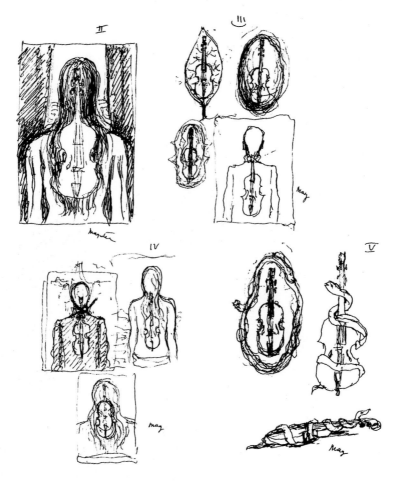

為〈一點白蘭地的靈魂〉做的素描　1960 年

恩斯特為《龍宮》一書所做的插圖　1934 年

為書所做的插圖　1948 年

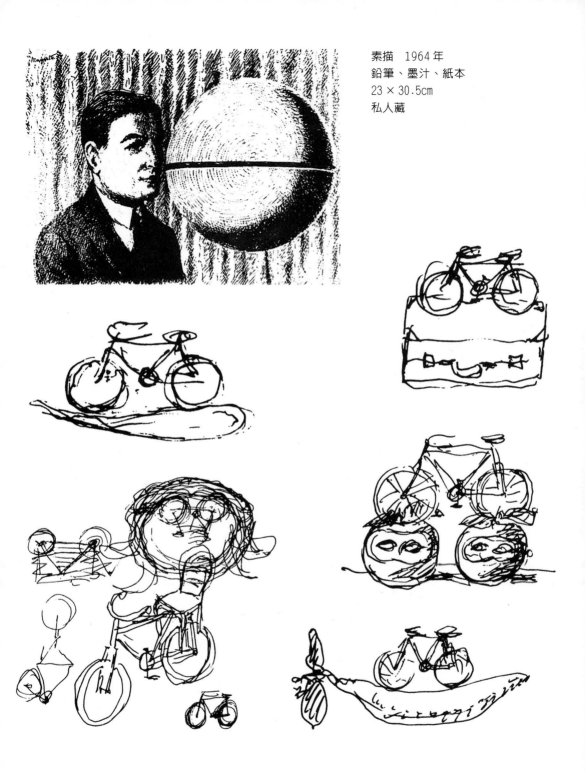

為〈優雅的狀態〉所做的四張素描

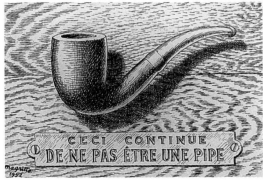

素描　1964-65 年　　　　　　　　　　　　　文字與影像的練習　1929 年

十五張最後的素描　1967 年

馬格利特年譜

馬格利特與母親　1898 年

馬格利特三兄弟，右起為馬格利特、保羅與雷蒙

一八九八　馬格利特（René-François-Ghislain Magritte）生於比利時
　　　　　（Lessines in the Hainaut province），母親原本為一位女
　　　　　帽的製作者，父親則為一位商人。

一九〇〇　兩歲。弟弟保羅及雷蒙德在此年及一九〇二年接續出生。

一九一〇　十二歲。馬格利特開始在 Châtelet 一週一次的畫畫課
　　　　　習畫，並註冊入當地的學校就讀。

一九一二　十四歲。眼見母親溺水而亡，被撈起時以睡衣遮臉的經

十六歲時的英姿　1914 年　　　　　　　　　馬格利特二歲時坐在椅子上的照片　1900 年

驗，常被人們拿來與馬格利特的畫中影像相提並論，自此而後他與兩個弟弟被長期托養於媬姆家。

一九一五　十七歲。馬格利特搬家到布魯塞爾，第一件作品是以印象派風格與技巧完成，隔年入布魯塞爾藝術學院。

一九二○　二十二歲。與朋友共同展示海報設計作品，因而認識了自學作曲評論家 E.L.T. Mesens，Mesens 並且成為馬格利特之弟保羅的鋼琴教師。馬格利特與他同樣的對達達產生興趣。於一九二○至二一年入伍服役。

一九二二　二十四歲。與喬爾潔特結婚。

一九二七　二十九歲。第一個個展於布魯塞爾 Le Centaure 畫廊，巧遇 Louis Scutenaire，成為一個結交四十年的好友。搬到巴黎近郊，加入包括有布魯東、米羅、阿爾普的超現實主義團體（達利於稍晚加入）。

馬格利特（左二）與 Scutenaire、Paul Nougé　1947 年

一九二八　三十歲。為馬格利特最多產的一年，做了將近一百件作
　　　　　品，父親去世。
一九二九　三十一歲。與喬門斯（Goemans）共同發行一本以詩佐
　　　　　畫的小冊子，喬門斯開始經營在巴黎的畫廊。並邀集阿
　　　　　爾普、馬格利特、達利、湯吉。與布魯東的關係漸形緊

馬格利特與朋友在布魯塞爾的家中，最左邊為他本人，旁邊則為他的妻子喬爾
潔特　1922 年

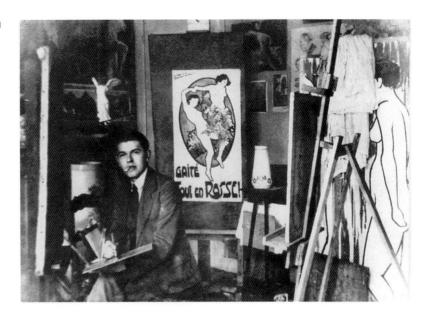

馬格利特在工作室中
1920 年

張。

一九三〇　三十二歲。喬門斯的畫廊因經濟因素而倒閉，失去經濟
　　　　　畫廊的馬格利特所幸有 Mesens 出資收購他的十一件畫
　　　　　作。不久後離開巴黎回到布魯塞爾，為生活所需從事商
　　　　　業設計的工作。

一九三二　三十四歲。與那吉（Nougé）合作拍攝兩個短片。

一九三六　三十八歲。在美國的第一個展覽於朱利恩‧拉維畫廊。
　　　　　接著在國際間展出，首先是參與在倫敦的超現實主義主
　　　　　要的國際性展覽，其次是紐約現代美術館所主辦的「奇
　　　　　想藝術，達達，超現實」展。

一九三九　四十一歲。於布魯塞爾「Palais 藝術」展出他的厚彩作
　　　　　品。弟弟的妻子開了一家美術社，喬爾潔特在此兼差，
　　　　　這裡自然也成為他補充畫材的基地。繼續設計海報，描
　　　　　繪主題包括了希特勒的影像，這是他有智慧的表達反法
　　　　　西斯的手法。

一九四〇　四十二歲。馬格利特贊助製作的第一本新的評論刊物《
　　　　　創新的集合》出版。五月隨著德軍的佔領，離開布魯塞

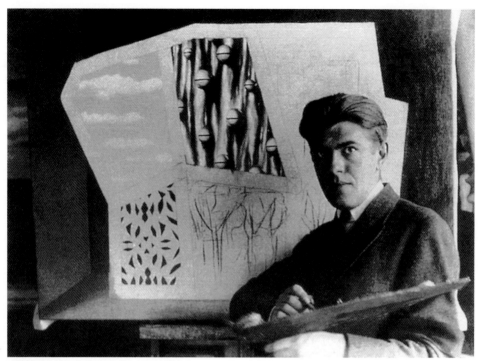

馬格利特與〈空白的面具〉 1928 年
馬格利特攝於 1961 年（右頁圖）

馬格利特與〈不可能的企圖〉 1928 年

馬格利特與〈青春的闡述〉 1937 年

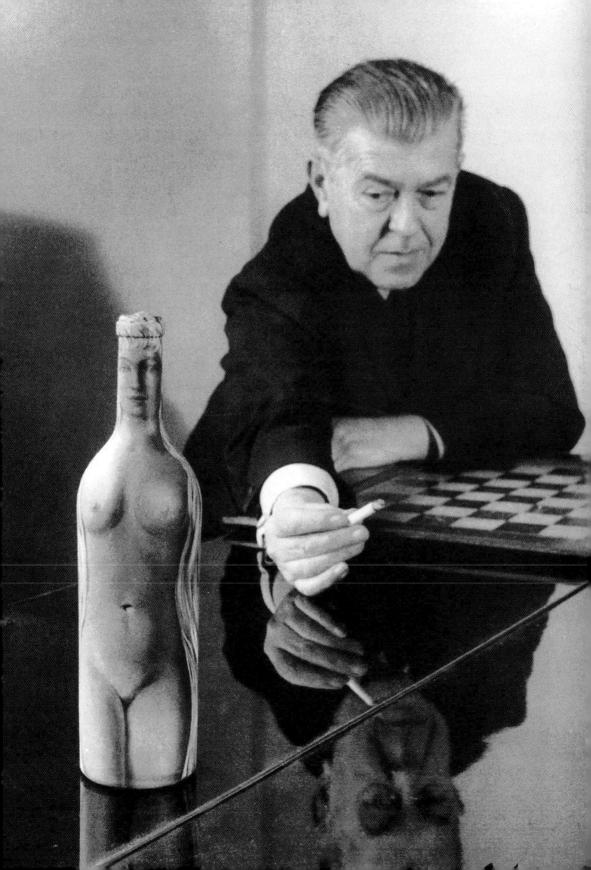

爾，冬天畫了第一只瓶子實物。

一九四二　四十四歲。Scutenaire 完成關於馬格利特的專文寫作，
　　　　　並於一九四七年出版。爲 Robert Cocriamont 影片中四位
　　　　　藝術家主角之一。

一九四三　四十五歲。自此而後的四年，馬格利特改變繪畫風格爲
　　　　　承繼自印象派式的樣態，那吉所寫的關於馬格利的書出
　　　　　版。

一九四四　四十六歲。印象派風格的作品首次展出（於 Dirteich 畫
　　　　　廊）。

一九四五　四十七歲。以沾水筆畫下對羅特列阿蒙的《馬爾多洛之
　　　　　歌》的感想，並以相同的手法爲愛呂亞的詩集畫插圖。
　　　　　期刊《紅色旗幟》刊登馬格利特爲比利時共產黨成員的

馬格利特留影於廣告海
報前　約1955 年
Isy Brachot 畫廊藏
布魯塞爾—巴黎

馬格利特和他的畫作
〈相似〉 1954 年
Isy Brachot 畫廊藏
布魯塞爾—巴黎

消息。一次於布魯塞爾展出的超現實主義展覽，奠定了
他在比利時超現實主義中的馬首地位。

一九四六　四十八歲。戰後第一次造訪巴黎，再度與布魯東及畢卡
　　　　　比亞取得聯繫。「充滿朝氣的超現實主義」一文發表，
　　　　　對超現實主義未來前途表示樂觀。後來「陽光」被用來
　　　　　形容馬格利特印象派風格畫作。

一九四八　五十歲。於巴黎個展（Faubourg 畫廊），展出內容是印
　　　　　象派風格之後的一種新的作畫態度，取名「母牛」是對
　　　　　「野獸」一詞的暗諷。

一九五三　五十五歲。在義大利首展（dell'Obeliseo 畫廊），基里訶
　　　　　也在參觀人潮中。

一九五四　五十六歲。「文字與影像」爲他在朱利恩·拉維個展的

馬格利特與低音喇叭　1960 年

邀請卡設計　14.8 × 21cm
比利時皇家美術館藏

馬格利特的工作室　1965 年

標題，因為這個展覽及Mesens的大力運作，使美國藝評
及大眾發現了馬格利特藝術中最重要的精神及母題。普
普藝術家羅森伯格、瓊斯、李奇登斯坦及安迪・沃荷在
接下來的二十年中都對他的作品趨之若鶩。

一九五六　五十八歲。買第一部電影攝影機，妻子及朋友是他拍攝
　　　　　「超現實主義式家庭電影」的主要對象。

一九五九　六十一歲。於紐約伊勒斯、波德利兩家畫廊同時展出，
　　　　　杜象為他的邀請卡寫介紹文。

攝於馬格利特六十七歲的時候

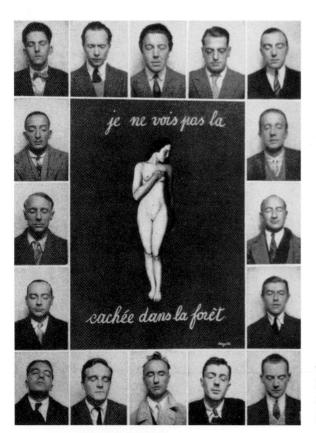

《超現實主義革命》1929 年第12 期中的一幅圖象，中間是馬格利特的作品〈隱藏的女人〉，被一群超現實主義者包圍，他們均雙眼緊閉，彷彿馬格利特的裸女是出現在他們夢中

馬格利特與〈歐幾里德
的漫步〉 1955 年

馬格利特在布魯塞爾最
後的住所

攝影的練習　1965 年

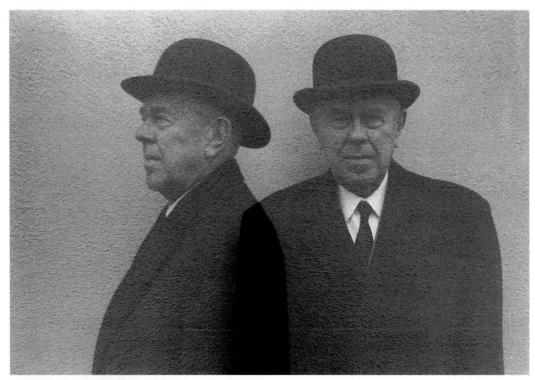

馬格利特的雙重影像攝影　1965 年

希特勒的海報　1939 年

工作中的馬格利特　1963 年

一九六二　六十四歲。馬格利特開始複製自己的畫作以應大眾之需
　　　　　求，於知名的渥克藝術中心舉辦回顧展「馬格利特的視
　　　　　野」。

一九六四　六十六歲。大型回顧展於阿肯薩斯藝術中心。

一九六五　六十七歲。因健康因素被迫中斷創作。紐約現代美術館
　　　　　舉辦紀念性回顧展，並巡迴美國各地展出。

一九六七　巴黎伊洛斯畫廊展覽期間，馬格利特著手製作雕塑。至
　　　　　義大利旅行期間，至工廠修正他的雕塑及在蠟模上簽名
　　　　　，作品翻銅完成於他去世之後。大型回顧展於鹿特丹，
　　　　　八月十五日死於胰臟癌，享年六十九歲。

國家圖書出版品預行編目資料

馬格利特＝Magritte ／ 張光琪撰文. -- 初版.
-- 台北市：藝術家，民92
面； 公分 ---（世界名畫家全集）

ISBN 986-7957-58-X（平裝）

1.馬格利特（Magritte, 1898～1967）-- 傳記
2.馬格利特（Magritte, 1898～1967）-- 作品評論
3.畫家 - 比利時 -- 傳記

940.99471 92002748

世界名畫家全集

馬格利特 Magritte

張光琪／撰文　何政廣／主編

發 行 人　何政廣
編　　輯　王庭玫、黃郁惠、王雅玲
美　　編　游雅惠
出 版 者　藝術家出版社
　　　　　台北市重慶南路一段 147 號 6 樓
　　　　　TEL：（02）2371-9692~3
　　　　　FAX：（02）2331-7096
　　　　　郵政劃撥：01044798 號　藝術家雜誌社帳戶

總 經 銷　時報文化出版企業股份有限公司
　　　　　桃園縣龜山鄉萬壽路二段351號
　　　　　TEL：（02）2306-6842

製 版 印 刷　新豪華製版・東海印刷
初　　版　中華民國 92 年 3 月
定　　價　新臺幣 480 元

ISBN　986-7957-58-X
法律顧問　蕭雄淋